茶經

源流解說
栽培採製
器具品鑑
史料八卦

全世界第一部茶學專著

沒讀過《茶經》，就不算真正懂茶！

綠茶、紅茶、清茶、黃茶、白茶、黑茶……
各色茶種令人眼花撩亂，沖泡方法更是大有講究？
從使用器具到取水來源，從等待時間到沫餑分布，
還需要靈活搭配不同的飲用方法，方能嘗出其韻味精華！

（唐）陸羽 ── 著
喜澤 ── 評注

目錄

譯者序　與茶結緣

　　春天裡的四月，抬頭就望見滿樹的櫻花，《茶經》也終於在櫻花開放的季節交稿了。

　　後來想想，能夠翻譯《茶經》真的是莫大的幸運，也是注定的緣分。在接到翻譯書稿前，我曾在銀座的蔦屋書店翻閱植物類的圖書時，無意中看到了日本茶學家布目潮渢翻譯的日文版《茶經》，於是從高高的書架上拿下來閱讀。

　　那一天，整個下午都坐在書桌前讀布目潮渢老師翻譯的《茶經》，這本書注釋非常詳細，讓人為他的治學嚴謹心生敬佩。他翻譯的《茶經》版本是日本宮內廳書陵部所藏的《舊刊百川學海本》，《百川學海本》也是目前《茶經》最權威的版本之一。沒過多長時間，我又和《茶經》相逢了。

　　翻譯《茶經》前，翻閱了諸多資料，不同版本《茶經》的注釋、陸羽的生平、唐代歷史，以及布目潮渢老師關於唐朝研究的其他書籍……就像尋寶一般，一個地名，一個出處，一個人物，一個器具，都能引出來諸多資料。在這裡非常感謝許多未曾謀面的著書人。

　　當時我住在東京的北浦和，每天上午要去日暮里工作，晚上的時間來做翻譯。東京是一座很孤獨很安靜很乾淨的城市，人們都喜歡喝茶，早中晚茶，頓頓不離茶。這也和陸羽

撰寫的《茶經》有很大關係。

　　《茶經》上卷分為三部分，「一之源，二之具，三之造」。

- 〈一之源〉介紹了茶的起源、樣貌、生長、名稱、書寫、培植、品質，以及飲茶的益處與飲茶不當的害處。
- 〈二之具〉講了採茶、造茶、藏茶的十六件工具：籯，灶，釜，甑，杵臼，規，承，襜，芘莉，棨，樸，焙，貫，棚，穿，育。
- 〈三之造〉介紹了採茶的注意要點，製作好茶的必經工序。

　　前三章讓造茶法在民間廣泛流傳，越來越多的人學會了種茶與造茶。

- 〈四之器〉是《茶經》的中卷，語言更為簡練，列了「茶之二十四器」。
- 下卷〈五之煮〉介紹了唐朝文人飲茶的方式，炙茶，碾茶，取炭，取水，煮茶，候湯，飲茶，非常講究。
- 〈六之飲〉規定了飲茶時的規則，更讓飲茶成為一件有要求的風雅嫻靜之事。
- 〈七之事〉介紹了飲茶的歷史，以及一些歷史典故。
- 〈八之出〉詳細介紹了唐朝產茶區。
- 〈九之略〉講了飲茶可以省略的器具與環節。
- 〈十之圖〉推薦了一種讓《茶經》銘記於心的方法。

短短七千餘字，每一個字都對中國種茶、造茶、飲茶文化產生了重要影響，也為後世的生活帶來深刻變化。

唐朝是歷史中最璀璨的朝代，翻譯《茶經》給了我許多感動，我彷彿穿越回了大唐，和陸羽一起爬山涉水，造茶、煮茶、飲茶，一雙芒鞋，一匹瘦馬，一顆無所受累的赤子之心。

讀《茶經》，才能與茶真正結緣。人生中有煩惱的時候，飲一杯茶就夠了。

（明）－孫克弘－臨馬遠水圖－柱石中朝

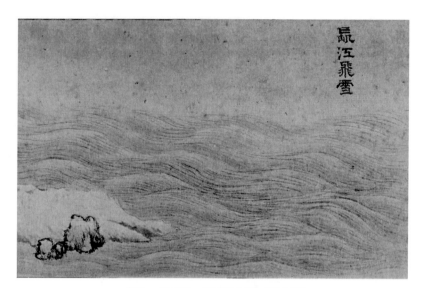

（明）－孫克弘－臨馬遠水圖－長江飛雪

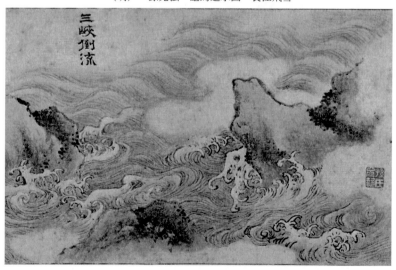

（明）－孫克弘－臨馬遠水圖－三峽倒流

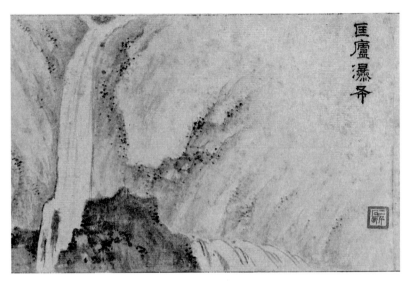

（明）－孫克弘－臨馬遠水圖－匡廬瀑布

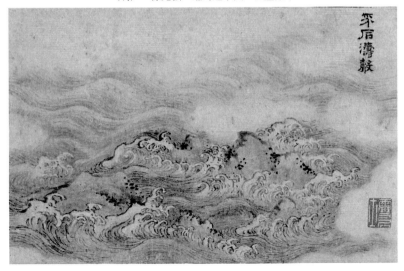

（明）－孫克弘－臨馬遠水圖－採石濤聲

（明）－孫克弘－臨馬遠水圖－扶桑浴日

（明）－孫克弘－臨馬遠水圖－黃河溯流

(明) －孫克弘－臨馬遠水圖－平沙水石

(明) －孫克弘－臨馬遠水圖－海天初日

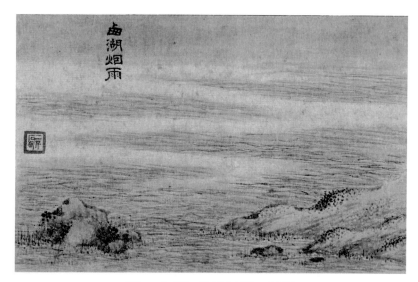

（明）－孫克弘－臨馬遠水圖－西湖煙雨

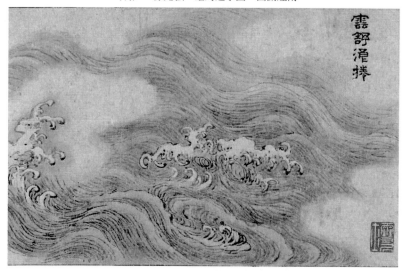

（明）－孫克弘－臨馬遠水圖－雲舒浪捲

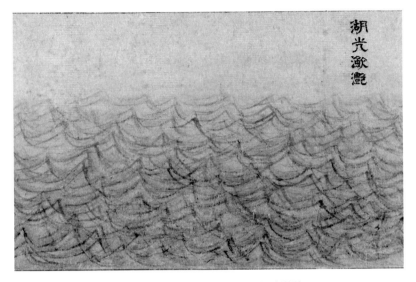

(明)－孫克弘－臨馬遠水圖－湖光瀲灩

卷上

一 之源

◆ 形與名

茶，是生長在中國南方的一種優良木本植物。這世間的樹有千萬種，草有數億形，而茶是眾植物中上天恩賜給人類的珍貴禮物。茶樹有的一尺高，有的兩尺高，也有些生命力異常旺盛的，一口氣生長了數百上千年，甚至能高達數十尺。

有些年，我去西南部的巴山和峽川一帶尋茶，那裡的古老茶樹又粗又高，仰頭盡是密密相擁的爛漫茶枝，遮天蔽日，說它呈參天大樹之狀也絕不誇張。巨大的茶樹彷彿已和泥土連為一體，樹皮上生長著其他植被，樹幹的寬度需兩個人合抱方可丈量。如果你想喝到它的茶葉的話，熱情的當地人會直接提著斧頭爬上茶樹，狠心砍掉數條嫩枝，而後再一片片精心摘取茶枝上最新鮮的芽葉來煮茶。

茶這種植物並不好辨識，有時候人們會把和它長得很像的植物相混淆。那我們如何辨認茶呢？

首先應看茶樹的軀幹，茶樹長得很像瓜蘆，瓜蘆多生長在廣州一帶，像茶，味道極其苦澀；茶樹的葉子和梔子花的葉子相似，白色的小茶花猶如白薔薇，一朵中有數片白色花

瓣；茶的種子和屬於蒲葵科的棕櫚果實很像；再說說我們採摘下的茶葉的柄，當捏在手裡放到陽光下看時，能瞧出北方丁香的模樣；而且，茶樹的根和胡桃木的根鬚一樣，深深向下扎入土壤，強勁的根鬚遇瓦破瓦，遇石穿石，想必正是根鬚專注強勁的生命力，才支撐起參天樹幹的生長。

認識了茶以後，怎麼去書寫這種植物呢？漢字的產生結合了天、地、萬物、自然時節等多種元素，任何一個字的創造均是人與自然的和合。「茶」字便是再典型不過的代表。

表示茶的字，有的從草部，有的從木部，或者草部木部兼納。在廣袤的大地上，關於「茶」字的書寫，不同地方、不同時代依著它的生長和屬性，寫法不盡相同。比如，從草部時，寫作「茶」，這個字出自《開元文字音義》；從木部時，寫作「檟（ㄐㄚˇ）」，這個字出自《本草》；草部木部兼納，寫作「荼（ㄊㄨˊ）」，「荼」字出自《爾雅》。

周公在《爾雅·釋木》裡說：「檟，苦荼也。」漢代揚雄在《方言》裡說，西南蜀地的人稱茶為「蔎（ㄕㄜˋ）」，「蔎」的意思原指一種古老的香草，可能因為茶同樣散發香氣，人們也將茶歸屬於「蔎」。後來注釋家郭璞補充道，依著採摘時間，茶分為「荼」和「茗」，早採為荼，晚採為茗，有的地方也把晚茶叫做「荈（ㄔㄨㄢˇ）」，也就是貧窮百姓家喝的粗茶。

　　所以到了我所在的唐朝，茶已經有五種叫法了，一個稱「茶」，一個稱「檟」，一個稱「蔎」，一個稱「茗」，一個稱「荈」。

◆ 生與長

　　一般而言，植物的習性亦如人的習性，喜歡待在舒適的地方。殊不知，大自然使一物成其材的規律卻恰恰相反。

　　說起茶生長的土壤，上等的好茶樹大多長在大山中的石隙之間，那裡的土層富含礦物質，為了汲取必要的生長養分，茶的根部不得不破石而生；次些的茶樹生長在有小碎石的沙土中；最下等的茶樹則扎根於鬆軟黃土之中。

　　種植茶的過程簡單也複雜，有兩點極為重要：技術與用心。如果栽培技術掌握不嫻熟，培育不用心，茶樹在種植後很少有生長茂盛的。若種茶人熟練掌握了種茶的技巧，加上用心的培育，跟農家人種瓜差不多，過了三年就可以順利採茶了。

　　以茶樹種植的環境而論的話，野生茶樹因生長在大自然中，經年接納風雨洗禮，是吸納了天地精氣的靈瑞之物，最為上等。相較之下，人工種植的茶雖經過精心培育，還是大不如大自然中的野生茶樹。

　　除此之外，茶的品質也要看它生長的地方。生長在山體向陽處且有高大樹木的林蔭遮掩，在這種環境中的茶，新生

嫩芽呈紫色的茶最為上等，綠色的葉芽品質較次。

　　採茶的時候，仔細觀察茶的葉子：芽尖如筍狀節節上升，新梢伸出較長的紫筍茶最為上等；芽尖細弱短小，生命力不強的茶葉較次；茶芽邊緣反捲的為上等，葉子舒展開，茶的味道就會欠缺許多。

　　有一點需特別注意，生長在陰面山坡與谷地的茶樹，就不要再採摘了。陰面的山坡與谷地，地氣溼且寒，生長在這些地方的茶吸納了太多溼氣與寒氣，茶的品質不好不說，飲多了這種茶，也會將較重的寒氣溼氣帶到體內，凝聚滯留在腹中，久而久之，容易使人患上腹中長結塊的疾病。所以買茶的時候應該判斷茶樹生長的地方，要是買到陰面山谷長的茶就不好了。

　　尋常日子飲一杯茶能解渴、靜氣，但如果不具備一些必要的識茶常識，也會在不知不覺間對身體造成傷害。既然提到飲茶不當的累處，那我下面就再多碎幾句嘴吧。

◆ 益與累

　　茶的功用實在是多不勝數。綠茶在藥性上屬寒涼，很適合做人們的飲品。綠茶的味道有微微苦感，這種「內守苦行」的氣質，很似精神內守、勤儉質樸，且品德高尚的君子。綠茶也很適合想在身心修為方面有所精進的人。

　　如果出現了體熱口渴、胸悶氣堵、頭疼眼澀、四肢無力、關節不舒服等症狀，不妨靜下心來煮一壺茶。等茶水慢慢沸騰煮得恰到好處，再緩緩飲上一口熱茶，待茶的苦味入了心，身體的熱症與疲乏自然而然就得以緩解了。

　　你看，生活中易得的茶，其功效完全不輸於珍稀名貴的醍醐和甘露吧。

　　不過任何事物都有積極和消極兩面性，存於天地間的萬物，對人有益的同時，在某些時刻利也會轉為害，而害的起源多由於「不明」。如果對一種事物缺乏足夠的了解，或以不當的方法使用，對人產生害處也是不可避免的。

　　在細說茶的煮、飲、器具之前，就先說道說道飲茶的「累處」。採茶的時辰與時節不當，製茶的過程又不精細、不用心，混雜了其他野草的葉子或根鬚，這樣的茶喝多了，不僅發揮不了清熱解毒解疲乏的作用，久而久之，身體還會生病。

　　為什麼這麼說呢？這就好比另一種對人體有補益的植物——人參。人參也有許多品種，產地不同的人參，功效大不相同。上等參要數上黨參，產自山西長治一帶；中等品質的人參多產自東邊的百濟和新羅；高麗產的人參還不如百濟和新羅的。不過我們暫且不管它們品質的高低了，以上地區的人參至少還具有藥用的功效。與之相比，那些出產自澤

州、易州、幽州、檀州的人參，品質差，且沒有藥用價值，更何況那些不是人參的植物？

有一種和人參長得很像的植物——薺苨（ㄐㄧˋ ㄋㄧ
ˇ）。薺苨雖然和人參長得很相像，但其藥性卻大不相同。倘若生病的人把薺苨誤當人參服用，非但無補，反而會導致陰、陽、風、雨、晦、明六氣的失衡，病情不加重才怪呢。

明曉了人參誤用的害處，想必也能理解飲「不當之茶」的害處了吧。

◆ 南方有嘉木，名曰茶

最初的茶多生於深山密林，野生野長，沒有名字，沒有用途，只是單純地生長在那裡，吸納著雨露、陽光，接納著其他微小植被的依靠，並不是我們印象中的「茶園」、「茶山」。後來，神農氏發現了茶，像小麥、稻穀、牛、羊一樣，因「有益」，慢慢才被圈到了人類的園子裡。

茶，小葉，灌木植物，或叢生，或孤介而立。

如何認識茶，被寫在了《茶經》的開端。就如為人最緊要的問題除了吃飯、喝水、睡覺之外，如果不想昏昏度日，緊要的是要「認識自己」。

〈一之源〉作為《茶經》的第一部分，歸納性地介紹了茶的起源、樣貌、生長、名稱、培植、品質，以及飲茶的益

處與飲茶不當的累處。

茶的樣態。陸羽在〈一之源〉中如一個盡責的解說員對茶的植物性進行了詳細的講述。茶的枝幹和瓜蘆相似；茶的葉子和梔子相似；再來看看茶的花朵，如白薔薇；茶的果實如棕櫚；茶蒂如丁香的蒂；乃至茶的根部都未曾遺漏──如胡桃的根鬚一般堅韌。他彷彿就站在一棵茶樹旁，因為發自內心深愛茶，才歡天喜地不漏一樣地展示給你看，枝幹、葉子、花朵、果實、蒂、根鬚。

茶的栽培和生長。在唐朝以前，沒有人專門記載茶的栽培技術，也沒有人為優質茶、劣質茶的生長做區別劃分，〈一之源〉率先以簡潔的文字記錄了茶的栽培技術、方法，優質茶與劣質茶不同的生長環境，為茶的普及種植提供了極具價值的文獻參考。

茶的名字，從遠古至唐朝有許多寫法：「茗」、「檟」、「蔎」、「荈」、「茶」（在文中陸羽引了周公、郭璞與揚雄的話為證文，增加了可信性），這些關於茶的不同寫法，至今仍在各地存在著，如果你去過蘇州、杭州、四川這些產茶勝地的話，會發現至今蘇杭人還多稱茶為「茗」，西南蜀地的人稱茶作「蔎」。「蔎」原是香草的意思，想必因茶也是香草的一類，祖先們才把「蔎」字送給茶了。讀〈一之源〉，不僅可以溯古，而且能曉今。閒時聚客品「茗」，客

來擺「檟」，週末一家人坐下來分一壺「荈」，都是閒適生活中值得感激的小事。

此外，值得一提的是，在陸羽之前，古書書寫「茶」多作「荼」。「荼」原指苦菜，俗名「敗醬草」。許多典籍中出現「荼」一字，後人很難辨認是在講苦菜，還是在講茶，雖然都是苦的東西，但完全是兩種不同的植物。陸羽在《茶經》一書中就開始撇掉了「荼」字的一橫，改寫作「茶」。隨著《茶經》漸漸在社會上流傳開，自唐之後的人便習慣把「荼」寫為「茶」了。所以在某種意義上，陸羽也是「茶」字的確立者。

茶，一草，一人，一木，人立於草木之間，屬於大自然的一部分。這比「茗」、「檟」、「蔎」、「荈」等字，從字形書寫上為茶下了更深刻的定義：真正適合人的生活方式乃如草木，一呼一吸之間，謙卑地將根部向下生長，枝葉昂頭努力向上靠近陽光，堅實地立於天地之間。這樣的生長，沒有慌張，沒有恐懼，沒有表演，也沒有因欲望產生的悲劇性，心心念念是對生長本身的敬意，坦率，恬靜，自然。這便是參悟、解脫、真諦。

道家，佛教，均將喝茶當作輔助修行之舉。特別是佛教中玩字謎遊戲的禪宗。唐朝趙州禪師就有一段有名的「喝茶」公案。有一天，一位僧人前來參禪，趙州禪師開口問：

「你來過這裡嗎？」僧人答說：「來過。」禪師說：「那你喝茶去吧。」過了一會，又有僧人來訪，禪師問：「你來過這裡嗎？」僧人回答：「沒有。」禪師還是說：「那你喝茶去吧。」

一杯茶，含了所有困惑的解答，如果你也有難題未解開，不妨學做一棵茶樹，謙卑地將自己放低，也不妨跟自己說一句「那你喝茶去吧」。

茶入口，味是苦的。酸甜苦辣鹹五味中，唯有苦味能入心降昏智。我們喜歡一事物，皆因喜歡它身上美好的氣質和品性。陸羽喜歡茶，也是喜歡上了茶身上「茶之為用」的美好品性。

「茶之為用，味至寒，為飲最宜精行儉德之人。」茶身上寒苦的品性類似於君子的德行，內斂，節儉，樸素，清清白白，惇惇實實。先生一生遠棄官場，一雙藤鞋、一件短褐、一匹瘦馬，一個人遍訪山川大河尋茶，「誦佛經，吟古詩，杖擊林木，手弄流水」，世間熙熙攘攘為利往來，他卻擁持著一顆赤子之心，踐行君子的德行。當諸多文人擠破頭往那朝堂上爭取功名時，他隱居山寺花費半生時光書寫《茶經》，假如沒有這份浪漫的理想主義，茶的精神也不至於源遠流長。

生於世間，很少有人生來便知心底所需為何物，想過的生活為何貌，想住一生的地方為何處，隨境流轉，為緣所

牽，不妨在讀過《茶經》之後，也停下腳步，深思此生要迎著孤獨和困難創造什麼，留下什麼，能使用這一次的生命奉獻什麼。

南方有嘉木名曰茶，茶道有先生名曰陸。

恰如唐朝末年和尚齊己在〈詠茶十二韻〉裡所寫：

百草讓為靈，功先百草成。甘傳天下口，貴占火前名。
出處春無雁，收時谷有鶯。封題從澤國，貢獻入秦京。
嗅覺精新極，嘗知骨自輕。研通天柱響，摘繞蜀山明。
賦客秋吟起，禪師晝臥驚。角開香滿室，爐動綠凝鐺。
晚憶涼泉對，閒思異果平。松黃干旋泛，雲母滑隨傾。
頗貴高人寄，尤宜別匱盛。曾尋修事法，妙盡陸先生。

二　之具

◆ 採茶

▎籯

一種盛物竹器。有的地方叫它籃子，有的地方叫它籠，還有的地方稱之為筥。雖然不同地方有不同的叫法，卻是一樣的器物，均由竹編織而成。籯的容量有大有小。小的籯，盛放五升（古代的一升約等於現在的兩百毫升。餘同）左右的物品；大一些的籯，可容一斗、兩斗，甚至三斗不等。

採茶人天濛濛亮起床出門，帶著未消失的睡意背籯進山去採茶，等採完一滿籯的茶，採茶人的衣角已被晨露浸溼。

籯的讀音取下部，東漢班固所著的《漢書》中讀「盈」，有「遺子黃金滿籯，不如一經」一說：給兒孫滿筐的黃金，不如留給後代一本經文。後來經學家顏師古在注釋《漢書》時也補充道：「籯是一種竹器，能裝四升的樣子。」

◆ 蒸茶

▍灶，釜

鮮嫩的茶葉採回來後，接下來就要準備蒸茶的工具。首先是茶灶和茶鍋。茶灶，不能用帶有煙囪的灶頭，這樣才能使火力集中於鍋底；茶鍋，必須得是鍋沿有厚厚的翻出的唇口的鍋。

▍甑

蒸茶的器具叫甑。有的甑是木製的，有的甑是土陶製的。用來做茶的茶甑需要做一種特殊處理，即提前用泥土封好甑的腰部。

▍箅

甑的內部放置一個竹子製成的竹箅，竹箅的作用是為了防止水浸入茶葉；此外，箅的兩旁還需要用細竹片綁住，以方便拿取。

製茶的步驟從蒸茶開始，將採來的鮮嫩芽葉放入竹箅內，熱氣和高溫令茶葉的香氣瞬間凝聚，茶葉發生了神奇的變化。待到茶葉蒸熟，提起細竹片把茶葉從箅中倒出來。眼看到鍋內的水快要燒盡之時，應從甑中加水，切忌直接從箅中加水。

蒸茶葉的整個過程，需要用多杈子的榖木攤散開所蒸的嫩芽鮮葉，以免富含茶葉精華的茶油流失。

◆ 搗茶

▌杵臼

茶葉蒸製攤散後，接下來就要準備搗茶的工具了。搗茶的工具叫杵臼，人們又稱它為碓。

將蒸熟後的茶葉用杵臼搗碎，這時候，所使用的杵臼最好是經常用來搗茶的杵臼，假如杵臼搗碎過其他東西，多多少少會攜帶異味。茶葉搗碎後，再將碎茶壓成茶餅。壓製成茶餅是為了方便運輸與儲藏，也是為了盡量保存茶的香氣。

▌規

把茶壓成茶餅的工具叫規，又被稱作模，還有的地方稱之為棬。這樣的壓茶模子需要是鐵質的。規的形狀多種多樣，有的呈圓形，有的呈方形，還有的模子如一朵盛開的花。

◈ 拍茶

▎承

拍製茶餅的操作檯面叫承。有的地方也叫臺，還有些地方叫它砧板。承由石頭做成。有的地區會將槐木、桑木半埋入地下，使其穩固，不搖不動。

▎襜

裹茶的工具叫襜，有些地方又叫它衣。襜一般以質地細薄、表面光滑的綢布或穿舊的雨衫、單衣為材料。

準備好了承、規、襜，就開始出氣力把茶拍成茶餅了。首先將襜放在承上，再把模子放置在襜上面，一個茶餅做好後，從模子中輕輕取出來，再接著做下一個茶餅。這是造茶的簡單過程。

▎芘莉

芘莉是晾茶的工具。茶餅做好後，溼漉漉未乾，這時候需要放置在一種器具上晾晒，晾晒茶餅的工具就是我們生活中熟悉的芘莉。

芘莉，人們又叫它贏子，或叫它篣筤（ㄆㄤˊ　ㄌㄤˊ）。製作芘莉時，取兩根小竹竿，長三尺，竹身留二尺五寸做籮面，手柄處留五寸，中間部分用竹子編織，編織的縫

隙成方孔狀。芘莉的寬度留二尺長。其實，芘莉和農家人種菜時用到的土篩子很相似，造茶人用它來晾置仍有水分和溼氣的茶餅。因為芘莉由竹子所製，茶餅和芘莉接觸時只會滲入同樣清香潔淨的竹子香氣，不會被染上其他異味。

▎棨

棨，也就是我們生活中常見的錐刀。取堅木，製成錐刀的手柄。茶餅製成後，為了便於運輸，用堅硬的錐刀在茶心打洞，錐刀是穿茶時所用到的工具。

▎樸

有的地方也叫鞭。取堅韌又有柔性的竹衣，製成樸。

竹製的樸穿過以錐刀打通的茶心，將一個個茶餅綁在一起，如同成串的銅錢一般，成串的茶餅不會散亂，也方便用來計量。

◆ 焙茶

▎焙

焙是用來焙製茶餅的焙爐。製作焙爐，先於地面挖出深兩尺、寬兩尺五寸、長一丈的土坑。沿著土坑的邊緣，用泥土砌出一個高兩尺的短牆，這焙爐子就製成了。

完整的焙製茶餅的過程，還需要用到另兩種工具：貫和棚。

▍貫

貫也是竹質的，由竹子削製而成，二尺五寸長。貫是焙製茶餅時用來把茶餅串成串子的長竹條。

▍棚

一種木頭做的架子，人們又稱它為棧。將木質的棚建在焙茶餅的焙爐上方，分別搭建上下兩棚，棚高一尺，這是烘焙茶餅時的用具。半乾的茶餅放在下棚，待茶餅全乾燥後移到上棚。

◆ 穿茶

▍穿

穿的製作材料，不同地域取材不同，比如江東、淮南地區，那裡的製茶人會用竹子削製成穿；而西南的巴山峽川一帶，製茶人一般會以穀樹皮製成穿茶的繩子。把茶餅一個一個穿起來，便於長途運輸，也便於茶商將茶送往集市，人們按穿交易買賣。於此，穿還成了買賣茶時的計量單位。

關於一穿茶的重量，江東淮南與巴山峽川有巨大區別。

江東地區以一斤為「上穿」，半斤為「中穿」，四兩五兩的小茶餅為「小穿」；而在峽中地區，穿茶單位以一百二十斤以上為「上穿」，八十斤為「中穿」，五十斤已經是「小穿」了。

關於「穿」字的書寫，唐朝以前，「穿」用「釵釧」的「釧」字，或者直接寫作「貫串」的「串」。現在就不這麼寫了。就像「磨、扇、彈、鑽、縫」這五個漢字，書寫的字形還是按它們動詞形式的平聲來寫，表達的卻是去聲的意思，是作為名詞來用的。

◆ 藏茶

▌育

藏茶的器具。育的主體用木條製成，周身以竹子編織，編織好的育再以紙糊裹住表面。育的中間需設置一個隔層，上方有個蓋子，下方有木板做的托墊，育的兩側留著門，關上其中一個，防止潮氣散入。

育的托墊上方設置一個能埋藏火灰的裝置，所準備的火灰最好有火星熱度但沒有燃燒起來的火焰，令存茶的育中保持溫熱。如果茶的儲藏地是江南，碰上了六七月分潮溼綿延的梅雨季節，育就有了大用處了，可加火加溫，防止外部雨水的溼氣使茶霉壞。

南方地區一年四季多潮氣與溼氣，想隨時喝上一口醇香四溢的好茶，飲茶的行家，在存茶藏茶時怎能不備一個育？

造茶成餅

茶，原先像粟、黍、稷、麥、菽一樣，渾然長於山嶺野外。在不辨穀蔬與植被的上古時代，我們的祖先伸出手採摘了第一片茶的葉子，入口等待片刻後，那微微苦的葉子，在舌尖生出了一股甘甜。回味許久的甘甜是茶給予人類勇氣的饋贈，也是茶給人的希望。就是從那刻之後，從人與茶的第一次相遇之後，茶這種植物便從千萬種植物中走了出來。

古人將茶放進了藥罐，以解四肢乏力頭腦昏眩之症；將茶供奉到了祭壇，以祭奠神聖的祖先；將茶在深秋的清晨移植到茶園；將茶與藥分開，調入了蔬粥；將茶傳入北方，其他民族隨後把茶與牛奶、羊奶等汁液混合；再後來，茶與粥分開，變成了現在的茶。從第一口咀嚼，到第一杯入水成湯，茶是什麼時候和藥分開的，誰也說不清了。但是把茶與粥分開成了茶，則是在唐朝，在陸羽這裡；把茶從「南方之嘉木」傳到海外也是在唐朝，在陸羽這裡。

《茶經》上卷分為三部分，〈一之源〉、〈二之具〉、〈三之造〉。〈二之具〉中的「具」指採茶、造茶、藏茶的十六件工具：籝，灶，釜，甑，杵臼，規，承，襜，芘

莉，棨，樸，焙，貫，棚，穿，育。這些器具，有些在唐朝已經存在，有些是陸羽做了改良，而有些則可能為陸羽的獨創。通篇讀完〈二之具〉，似在說採茶、造茶以及藏茶的器具，實為詳細敘述製茶成餅的過程。

採茶，蒸茶，搗茶，拍茶，焙茶，穿茶，製茶成餅，藏茶，十六件製茶工具在每一道程序中如何使用，器具製作的規格、尺寸、材質，文字簡潔卻不失詳盡。

凡識字的人，依照這份「說明書」，不僅能製造出造茶的工具，製茶成茶餅也成了易事。雖然〈三之造〉中同樣介紹了造茶的過程，但對造茶的過程卻只一筆帶過，重點轉移到介紹採茶的時節、天氣，經造茶工藝所成的茶品等級，以及如何辨茶。完整的製茶成餅過程被陸羽偷偷藏在了〈二之具〉中。

唐代以前並無完整文字記載製茶法，飲茶的方式一般也限於將鮮葉採摘後直接生煮飲之，或者簡單晒乾隨時煮飲。陸羽記錄下了製茶成餅的器具與工序，雖不能說從此之後人們才開始把茶製成茶餅，但可以肯定的是，從《茶經》記載了製茶為餅的工具與方法之後，製茶成餅才得以在中國各地傳播。

事實上，上元初年，陸羽開始著書，西元七六四年《茶經》一書纂成。大曆二年，也就是西元七六七年，《茶經》在社會上廣泛流傳，製茶成餅的技術也被茶人們所掌握，再後來就有了運輸到海外的茶餅。正因為茶被製成了茶餅，大大方便了茶的運輸，茶才能穿越古城、高山、荒

漠、大海，被運送至世界各地，那些採茶人未曾去過的地方，印證了世間最初的聯結起源於這些美好有益的商品。

也正是因為茶被製成了餅，改變了以前即飲即製的現狀，茶像長了翅膀的燕子飛入尋常百姓家。製茶成餅，沒有因為朝代的更替而隨其他事物一樣流入歷史的長河消失不見，反而一直延續至今。

此外，〈二之具〉的製茶工具，與茶直接接觸的器物多以竹製，比如採茶的籝、蒸茶的算、搗茶的杵臼、晾茶的芘莉、穿茶的樸、焙茶的貫、藏茶的育等。竹和茶，是君子所追求的兩種聖潔之物，它們均生長於人跡罕至的寂靜山林，攜帶著令人心安的清新香氣，在製茶的過程中，透過器物讓茶和竹完美相遇，彷彿經歷過火熱的錘鍊璀璨了彼此的聖潔。

功夫用深，精妙自現，讀《茶經》的次數越多，恍悟陸羽用心與嚴謹之處也愈多。

蒸壓過後的茶餅，較之散茶，緊緊相擁的葉芽，經年累月，味道未曾減淡一分，在茶餅再次被擊碎入水的瞬間，被時間仔細塵封的醇厚和生出的淡淡甘甜，一抹茶香，一生悠遠。

都說「陪伴是最長情的告白」，當你打開一餅老茶的封紙時，肯定會有什麼東西穿過時空來到你身邊，氣息似茶的醇和，一股喜悅安寧落入心底，蕩漾開。

三　之造

◆ 採茶之時

　　按照我們唐朝的曆法，採茶的月分一般從初春持續到暮春，也就是農曆二月、三月、四月這三個月。大地回暖，萬物復甦，沉睡的植物從冬季醒來，拚命生長的枝葉，生命力最為旺盛。

　　如何採到好的茶葉，這還得從茶的嫩芽說起。茶葉本身取自茶剛發的嫩芽，上等的茶芽一般都似筍狀，多生長在碎石堆砌、土壤肥沃的山野間。茶芽的長度約四五寸，鮮嫩程度如薇菜、蕨菜等貼地植被剛剛冒出地面的幾片嫩芽。採摘茶芽，茶農得在凌晨起床，趕在露水未消之前採摘。這個時候的茶芽最為鮮嫩，等到太陽完全出來了，露水消失了，茶芽的鮮嫩度不免會降低許多。

　　次一些的茶芽，多生長於叢生的茶枝上。一到春天，茶樹幹的老枝椏上總會長出新的枝椏，發出三枝、四枝、五枝不等的新枝，茶農摘取的時候要選取枝葉挺拔鮮嫩的採摘。

　　從初春到暮春，茶樹像其他植物一樣趁著陽光和大地的回暖努力生長，但並不是每天都是茶農採茶的好日子。有雨

的日子不採茶，出了太陽可天空中仍飄浮過多雲彩時不採茶，只有真正晴空萬里的大晴天，才最適合採茶。

◈ 製茶之程

晴天採來新鮮的茶葉，燒火生灶，將綠瑩瑩的葉芽放入甑中高溫蒸熟。待茶葉蒸熟後從甑中倒出，用杵臼搗碎，將搗碎後的茶葉放在承上面，再用鐵質的模子裹上織紋細密的襜布在承上面拍成茶餅。此時的茶餅還有蒸茶時帶來的水分，需放置焙爐上方烘乾。焙乾後的茶經過穿茶的工藝製成茶餅串子，以方便運輸和保存，最後將茶放入特殊的儲藏器具中，茶就可以保持乾燥了。

◈ 茶葉之形

茶葉經過以上工序製作後，呈現出來千千萬萬種不同的外形。經過長年累月的品茶觀察，心裡不知不覺間已經把茶的形態了然於胸，在這裡我就粗略地跟大家說一說吧。

有些品種的茶葉在製作成茶後，姿態像極了北方胡人所穿的靴子，他們那種靴子多由草原上動物的皮革製成，表面皺皺縮縮，頭部楚楚上翹。好茶也如此，會呈現皺皺縮縮上翹的形態；有的茶葉則如西域野牛身上隆起的胸骨，有稜有

角,硬挺地平展著;有的茶葉好似連綿山巒之上升騰起的層層雲朵,一團一團呈盤曲狀;有的茶葉就像安靜的湖面上忽然颳起了一陣輕輕柔柔的風,原本平靜無瀾的湖面因著風動生了微微的漣漪,茶的葉子也如蕩漾起細細水波紋路;還有些茶葉,在製作完成後,有如製陶人把肥沃土壤過水篩出的澄泥,另一些則似被暴雨沖積過的新開墾的土地。

以上粗略列舉的茶葉的樣貌,都是茶膏豐腴、味道絕好的茶才會呈現的外形。

與之相比,有的茶葉像竹筍的外殼,枝幹堅硬,很難蒸熟搗碎,所以這種茶經造茶工序製作後,形狀會像有孔的篩子;有的茶葉像經霜後的荷葉,莖葉完全凋敗變形,所製成的茶多斷根碎片。以上這些茶葉形態,都是茶膏不豐腴、葉子不鮮嫩的老茶粗茶的外形。

在選茶的時候,仔細觀察葉子的形狀,慢慢地就在鑑茶技術上上了道。但一些自稱擅長鑑茶的人卻往往不通辨別茶葉的方法,反而透過一些表面的皮毛來鑑茶,實在是太可惜了。

在〈三之造〉最後一塊,我就來說說如何辨別茶吧。

◆ 鑑茶之要

將山上勃勃生長的鮮嫩茶葉變為客人桌上散發茶香的茶餅,整個製茶的過程從茶人踏著露水採茶,到蒸茶、搗茶、

拍茶、焙茶、穿茶，再到最後一步藏茶，必須經過七道工序。經過這七道工序所製成的茶也有好有壞，從「胡靴」、「犎（ㄈㄥ）牛臆」、「出山浮雲」、「拂水輕颲」、「澄泥」、「流潦所經新治地」，再到「竹籜（ㄊㄨㄛˋ）」、「霜荷」，在茶的品質方面大致可以分為八個等級。

假如只依著茶塊是否有光澤，茶葉的顏色是否呈現烏黑色，茶的形狀是否平正整齊，就判定它是否是一塊好茶，這種鑑茶手法其實是最下等的；只依著葉子是否皺縮，顏色是否發黃，茶塊的表面有沒有起凸不平，就判斷它為好茶壞茶，這種鑑茶方式也不是很高明。

假如一個鑑茶者，既能說出好茶好在哪裡，又能說出壞茶不好在哪裡，這才是上等的鑑茶之法。為什麼這麼說呢？因為在製茶的過程中，如果茶葉中的精華被蒸壓出來的話，製成的茶葉表面就會顯得光滑；而茶葉中的茶膏沒有被蒸壓出來仍保留在葉芽中，經過正規的七道製茶工藝後，茶葉就會皺皺縮縮。

茶農們在早上採來新鮮的茶葉後，如果沒有在當天馬上加工製作，而是將茶芽擱置過夜了，那麼用過夜的茶芽製作出來的茶就會發黑，而當日採摘當日製作出來的茶，顏色發黃。除此之外，做茶人拍茶謹慎用心，經過認真蒸壓的茶，茶塊就會平整，而茶人在蒸壓時馬馬虎虎、敷衍了事，製作

出來的茶塊自然起凸不平。

辨別茶的好壞說難，也不難，茶和其他植物的性質相同，去評判一種茶是好還是壞，還得靠親口去嘗試茶的味道。

◆ 好茶，是心意

前文說，〈二之具〉暗藏了造茶成餅的過程，那麼關於如何製作出好茶來，陸羽在〈三之造〉中也做了詳細的交代。〈三之造〉首先介紹了採茶的季節、時辰、天氣，採何種茶芽最好，製作好茶的必經工序。

珍貴的採茶時節，「在二月、三月、四月之間」；短暫的採茶時辰，是「凌露採焉」；難得的採摘天氣，「其日有雨，不採；晴有雲，不採」；採摘的茶葉，生長在亂石叢中的紫筍茶為上。無論長在哪裡，務必採最鮮嫩的，「選其中枝穎拔者採焉」，其餘捨棄；造好茶需要經過多道工序，「蒸之，搗之，拍之，焙之，穿之，封之」，採摘來的茶葉過夜會變色，須當日採摘當日製作……

而後，陸羽並沒有在〈三之造〉中再贅述造茶，講完以上，便說起了因製造品質和茶品的不同，茶分八等，「自採至於封，七經目。自胡靴至於霜荷，八等」，以及如何鑑茶。

為何要說與造茶八竿子打不著的事情呢？其實茶品類和鑑茶的訣竅，提示了茶人如何造好一餅茶：採茶沒有經驗混

進老葉，茶品下降；造茶不用心，茶餅形狀不規整，茶品下降；耽誤製作時間茶變顏色，茶品下降。鑑茶的標準，靠顏色，靠氣味，靠外部形狀，皆是下品，真正的鑑茶在於「茶之否臧，存於口訣」。

很多人認為陸羽並沒有講鑑茶的方法。多年後，在東京文京區的日式茶店和朋友飲茶，他們問我高級茶人如何鑑茶，我猛地想起了那口茶還有朋友說的話。「全心全意做出來的茶，喝的人能感受到」。這不就是「茶之否臧，存於口訣」嗎？

「口訣」其實就是造茶者的用心以及品茶者的心口感應，也就是所謂「心意茶」。

從顏色、氣味、形狀上鑑茶，確實是辨茶的次等方法，只有拿起茶杯去飲茶，說出來這口茶好在哪裡，震撼在哪裡，壞在哪裡，為什麼是壞茶。高水準的鑑茶人才不去看茶、裝模作樣聞茶，而是親自泡茶飲茶。一口茶觸碰舌尖，就知道造茶的哪道工序有問題，也能道出茶的產地，是春茶、秋茶，還是冬茶，甚至能說出採茶的時辰。

見過高水準的鑑茶人是湖州山區種了一輩子茶的老奶奶，她守著茶山，開了一家只賣白茶的茶鋪子。產茶時，茶農把茶送到她的店裡，她一次喝十幾杯各家產的茶，能一一說出是誰家的茶、採茶的時辰、造茶是否用了心意，就如高

級的美食家能吃出菜的火候和做菜人的情緒一般。

　　對人來說世上難忘的事情有三：深愛的人，美的風景，好的味道。深愛的人，美的風景，好的味道，都需要用心來對待。

　　現在種茶的人越來越少了，幾乎所有茶區都進入機械化生產，除了老一輩的人會親自炒茶給兒孫，很少再有人用土方法做茶，喝茶者的心也多忙忙碌碌。慶幸的是採茶這件事還需人手，冰冷的機器參與不進來，附庸風雅愛喝茶的人也未減少。最後分享一首好聽的〈採茶記〉：

　　寒食過，雲雨消
　　「不夜侯」正好
　　又是一年，採茶時節，暖陽照
　　風追著，蝴蝶跑
　　誰家種紅苕，
　　木犁鬆土，地龍驚夯，蟻出巢
　　翠盈盈，悠香飄
　　茶壟漫山繞……

　　希望多年後，古老的傳統能被珍視起來，茶壟漫山繞，茶人還能用手和心去做茶。

　　品到好茶時，真好。

月分	節氣	名稱
4-5	清明、穀雨、立夏	春茶
5-6	小滿、芒種、夏至、小暑	第一次夏茶（二水茶）
7-8	大暑、立秋、處暑	第二次夏茶（三水茶）
8-9	白露、秋分、寒露	秋茶
10-11	霜降、立冬	冬茶
11-12	小雪	冬片茶
12-4	大雪、冬至、小寒、大寒、立春、雨水、驚蟄、春分	天寒茶葉不長芽，實際上這幾個月之中還可能會有雨水茶出產（冬三水、不知春）

卷中

四　之器

　　凡事之成均因有備，器與具便是整個煮茶的「備」了，而煮茶器具中大件的裝備，非風爐莫屬。

◆ 生火之器

▎風爐

　　風爐用銅或鐵兩種材質高溫熔化後鑄造而成，形狀類似於古代的鼎。首先是製作風爐的尺寸，風爐的體壁厚三分，體壁上面的口緣寬九分，多餘出來的六分用泥封滿。六分泥封的作用，一方面因泥溼的時候重，泥乾的時候輕，能夠減輕風爐的重量。與此同時，當火爐受熱時有泥質相隔傳熱會慢許多，外壁也不至於太燙。平常家中所用的土陶碗與鐵質碗，同樣盛一碗熱湯，鐵質碗無論多厚，端在手裡的觸感終究不如土陶碗溫潤。

　　為了支撐起爐體，像鼎一樣，風爐要有三個支腳。在這三個支腳上用篆文寫二十一個字，其中一支上寫「坎上巽（ㄒㄩㄣˋ）下離於中」七字。這七字，取自《易經》中的乾、坤、震、巽、坎、離、艮（ㄍㄣˋ）、兌八卦中的「坎」、「巽」、「離」三卦象。坎代表水，巽代表風，離

代表火。燒水煮茶正需要水、風、火三種自然元素。水在上面，風在中間，火在下面，恰是風爐煮茶的樣子。水、風、火缺一，這碗熱茶就煮不成了。

煮茶風爐的另一隻腳上，用篆文寫上「體均五行去百疾」七字。五行，即金、木、水、火、土，依我們老祖宗在古代醫術上的說法，如果五行在體內平衡運行，則百病不生。

風爐的第三隻腳上，寫「聖唐滅胡明年鑄」，記載下了風爐鑄造的時日。風爐的三隻腳之間設置三扇窗，風爐的底部也留一扇窗，四扇窗均用來通風。底部的那一扇不僅能通風，還可以清除灰燼。爐身的這三扇窗上，用古文寫六個字：一扇窗上面寫「伊公」，另一扇窗上面寫「羹陸」，最後一扇窗上面寫「氏茶」。將六個字連在一起讀，所謂「伊公羹，陸氏茶」。

風爐的膛內設置一個爐箅子，此爐箅子分為三格，一格畫上長尾野鳥圖案，傳說長尾野鳥能夠帶來火種，意喻火旺，再畫一個代表火的離卦圖案與之相配；另一格畫彪，彪是一種風獸，意喻風強，與之相配，還應再畫上代表風的巽卦圖案；第三格上畫上魚，魚為水族，代表水，畫一個代表水的坎卦圖案。自古以來，巽主風，離主火，坎主水。有風透過，火會更加旺盛，帶熱光的火能使水沸騰。

　　凡人使用的器物，都要美觀些、看著賞心悅目些才好。可以在爐身繪上花朵、藤枝、流水紋、幾何圖案、一些很美的古文字等來裝飾。

　　整體而言，煮茶的風爐有的以鑄造器物的生鐵來做成，也有直接用陶土燒製，風爐底部承灰燼的承檯子一般會做三個支腳，也是鐵製的。

　　燒茶的風爐製成後，該去準備盛炭的器物了。

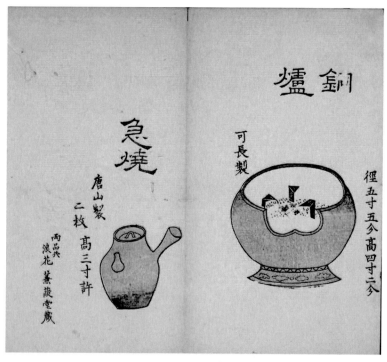

（日）－文政六年－木村孔陽氏－賣茶翁茶器圖

◈ 取火之器

備炭的器物有三：一個是盛炭的筐子，一個是敲碎炭的炭檛，一個是火筴。

┃筥

古代的盛器，一般方形的稱筐，圓形的才稱之為筥。盛放炭的筥用竹子編織而成，高一尺二寸，直徑七寸。如果不用竹子而用籐條編織的話，得先照著筥的樣子做出一個木楦模子。籐條圍著楦模編織，這樣彈性稍差的籐條也有了筥的形狀和大小。無論是用竹編還是用籐條編，都得編織成六邊形的洞眼。這種圓形筐子的底部有一個像篋筐的蓋子，筐口處弄光滑平整。

┃炭檛

炭檛是用來敲碎炭的工具。炭檛以六稜形的鐵棒鑄造，長一尺，一端尖銳，中間鼓起來，手柄比較細，以方便握取，手柄的末端鑽一個小環用以裝飾。它很像河隴地區的軍人們所使用的木棒，實際生活中，人們有時候把它當錘頭使用，有時候也當斧頭來使用，均看如何方便。

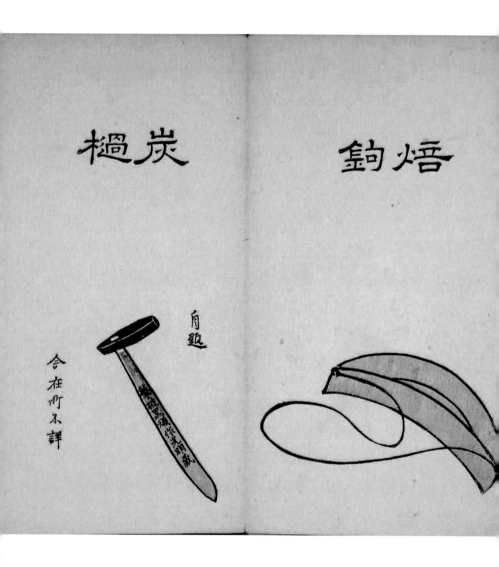

（日）－文政六年－木村孔陽氏－賣茶翁茶器圖

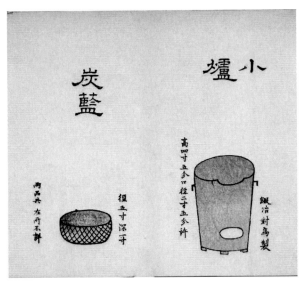

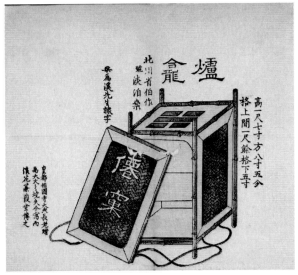

（日）－文政六年－木村孔陽氏－賣茶翁茶器圖

▎火筴

夾炭的火筴，又叫火筷子。如果經常使用的話，製成圓形。火筴長一尺三寸，末端截平，不用再添加鉤索之類的東西做裝飾。做這種火筷子最好使用鐵，或者熟銅。

◆ 煮茶之器

煮粥有煮粥的釜，溫酒有溫酒的壺，煮茶也有煮茶專用的鍑。

生活的質量取決於人們對生活的態度與要求，有些人家並不貧窮，但總把煮粥的釜拿來煮茶，混用一氣，這樣的人並不算真正的飲茶者。喝茶是精緻而悠然的事情，將各件器物分開，煮粥的釜只煮粥，煮茶的鍑只煮茶，講究起來了，自然會窺見萬物有序、凡事有安排的妙處。這麼說來，備器物的過程，也是提前練習茶道的過程。

▎鍑

我們唐時煮茶的鍋也叫鍑。鍑用能夠鑄造的生鐵做成，現在鐵匠鋪子裡的師傅也把生鐵稱為「急鐵」。生鐵和熟鐵相比起來，生鐵在高溫之下能被鑄造成各式各樣的器物，含鐵量較少的熟鐵無法變形鑄造，只能在一塊鐵的基礎上，不斷地鍛造，再鍛造，最終做成刀劍之類的堅硬武器。做鍑的

生鐵，選農人經年久用生了鈍鏽的耕刀，高溫鑄造，而後在其內壁抹上質感細膩的泥土，外壁抹上沙。內部光滑便於洗滌，外壁的沙子質感粗澀，有利於吸收火焰的溫熱。

鍋兩端的鍋耳做成方形，提鍋時穩當一些，鍋邊口做寬一些，用的時間長久。鍋中間的腰身部分直徑需長，腰身部分做長了，一旦水沸騰起來，沸水才會乖乖待在鍋的中央，不至於迅速溢出來。水在鍋肚裡咕嚕咕嚕沸騰著，易於綠色的茶末在水中翻滾起來，使得煮出來的茶味更加醇香。

煮茶的鍑，不同地方也會選擇不同的材質來製作。比如多水的洪州一帶，以瓷質的茶鍋較多；而背靠著山的萊州一帶，多石質的茶鍋。但瓷器和石器，都是用來觀賞的雅器，並不實用，瓷器易碎，石器看似堅硬卻也易碎，很難持久使用。還曾見過富貴人家用銀做出來的茶鍋，成色相當漂亮，但用來煮茶未免太過奢侈華麗。

瓷鍋、石鍋、銀鍋，雅緻倒是雅緻，漂亮倒是漂亮，如果想要長久使用的話，終歸還是鐵質的好。

▎交床

放茶鍋的架子叫交床。兩個木板呈十字相交之狀，木板重合的中央部位挖空，用來放茶鍋。

把茶製為茶餅，若為當日製作當日飲用，均需烤。烤炙

茶塊是為了袪溼聚香，透過加溫，停滯在茶葉上的茶香被充分激發出來。烤茶的過程需要備兩件器物：夾和紙囊。

◆ 烤茶之器

| 夾

烤茶是為了袪除留在茶裡的寒氣、溼氣、霉氣，同時讓茶的香味透過加熱自然散發出來。

夾茶放在火上烤炙的工具叫夾，取小青竹竿做成。夾長一尺二寸，一端留有竹子節，竹節以上砍掉。烤炙之時，小青竹會滴出汁液來，藉著竹子散發出來的清新香氣更增添了茶的香氣。不過，要找到新鮮且竹子氣味濃郁的小青竹，恐怕要走到深林谷地才能尋到。

也可以使用精鐵或熟銅等材質做的茶夾。相較於竹夾來說，鐵與銅的茶夾有經久耐用的優點。

| 紙囊

烤炙後的茶，香味被完全激發了出來。千萬不要讓熱茶裸露在空氣中太久，如果裸露過久，香氣就揮發光了，還怎麼喝到一口好茶呢？

假如客人不打算馬上飲用的話，此時最好準備一個能存放茶的特製紙囊。取產自浙江剡（ㄕㄢˋ）溪的剡藤紙，

偏白偏厚者為佳，做成雙層的茶袋。將烤炙後的茶放入紙囊
中，茶香就是想跑也跑不出來了。

◆ 碾茶之器

▎碾　拂末

　　茶烤炙完後，趁著乾燥時將茶碾壓成茶末。這碾茶的工
具，我們叫它「碾」。最好的碾用橘子木做成，次一等的碾
會選用梨木、桑木、桐木、柘木替代。

　　碾槽做成呈弧線的半圓形，碾外的輪廓成方形。碾槽製
成圓形是為了碾茶，外面做成方形的樣子是為了固定器具體
身，防止碾茶時歪倒。碾的槽，內部放置一個叫「墮」的東
西，也就是常見的碾磙。墮的大小要恰好能在圓槽內運碾，
碾磙與槽壁之間不要留有多餘的空隙，以確保茶葉被均勻
充分地碾壓。墮的形狀像馬車的車輪子，只不過和車輪不同
的是，圓圓的墮沒有車輻，中心只有一個長軸，軸長九寸，
寬一寸七分。墮的直徑長三寸八分，中間厚度為一寸，邊緣
處厚半寸。軸中間是方形的，手柄是圓形的，以方便手掌
握取。

　　碾茶的功夫完畢後，就得清掃茶葉末子了，這時候需要
一個工具叫拂末。拂末一般用鳥的羽毛做成，羽毛密集輕
柔，不會浪費珍貴的茶末。

◆ 存取之器

| 羅合

　　用碾把茶碾壓成茶末後，接下來備製盛放茶末的羅合。首先將篩出來的茶末放入盒中，蓋好以存放。把測量茶葉的茶則也放到盒中，隨飲隨用。篩茶末的羅篩用又大又粗的竹子做成。製作時將竹子剖開，彎曲成圓形，再用細密的紗或絹布製成羅篩中央的網。放茶末的茶盒用大竹子的竹節做成。有的盒也用杉樹的木片做成，同樣用力彎曲杉木片成圓形，製成盒後在杉木的表面塗上一層漆。茶盒高三寸，蓋子高一寸，底部二寸，直徑四寸。

| 則

　　煮茶時茶放多了，味道會變得苦苦的，茶葉放少了，又沒了茶味。想煮一口好茶，就需要有一個量茶的器物，這取茶量茶的工具就是茶則了。茶則取自海貝，比如蛤蜊的外殼。此外，各地也有銅質的則、鐵質的則、竹質的則。茶則的外形和湯匙以及算術用的竹片很像。

　　追根究柢，茶則不僅是一種取茶工具，更是取茶時的度量工具。使用茶則的目的也是為了量茶，使所取茶末有量、有準、有度。總體來說，煮一升水，取一寸正方匙匕量的茶

末。如果喜歡喝味道淡一點的茶，就在這個基礎上減少些茶末；如果喜歡濃度高的茶，就在這個基礎上增一些。正是因為「則」是取茶的度量標準，才把它叫做茶則。

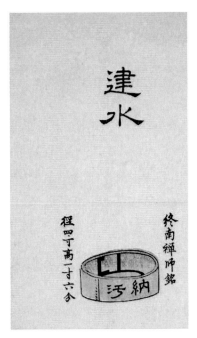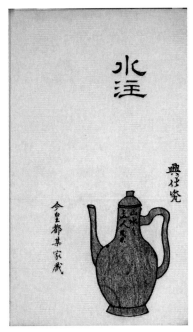

（日）－文政六年－木村孔陽氏－賣茶翁茶器圖

◆ 涉水之器

涉及水的器物，純淨為至。

▎水方

水方以椆木、槐木、楸木、梓木等樹木做成，內壁和外壁的接縫處塗上漆，能裝一斗的水。

▎漉水囊

如果煮茶時經常使用到漉水囊（ㄌㄨˋ）的話，骨架最好用生銅高溫鑄造，生銅在浸水後不會在銅上長銅綠和汙垢。銅綠會讓水產生淡淡的腥味，大大影響茶的口感。

相反，熟銅這種材質就很容易生出銅綠，留存汙垢。鐵的話會生鐵鏽，鐵鏽也會讓水產生腥澀之味。那些住在深山峽谷中的隱士們，也會從山中採來竹子或木材做漉水囊的骨架，但是用竹木材質做的漉水囊非經久耐用之物，所以最好還是使用生銅做的漉水囊。漉水囊的囊袋，先取青竹的皮捲曲成袋子的形狀，然後在上面縫上一層綠色的縑布。縑布是一種雙經雙緯的粗厚織物，其上可以縫上漂亮的翠鈿做點綴。

還要做一個油囊，以保持漉水囊的潔淨。油囊直徑五寸，手柄長一寸五分。

瓢

瓢，是舀水的工具，又叫犧杓。將葫蘆剖開挖瓢製成，
有時候用樹木挖製而成，所以也叫它木杓。晉朝詩人杜毓在
〈荈賦〉中曾記：「酌之以匏（ㄆㄠˊ）。」杜毓提及的匏，
和瓢是同一種取水工具。

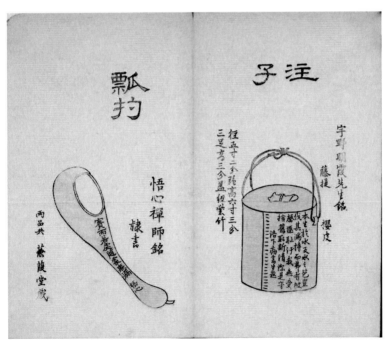

（日）－文政六年－木村孔陽氏－賣茶翁茶器圖

瓢口開闊，壁薄，柄短。晉代的永嘉年間，有一個從餘姚來的採茶人叫虞洪，他常常去一座名為瀑布山的山中採茶。一日，途中偶遇一位道士，那道士對他說：「我就是丹丘子，希望哪天你喝茶的時候，如果犧杓中還有剩餘的茶千萬別倒掉啊，就當作禮物贈送給我吧。」這位向虞洪乞茶的丹丘子所提及的「犧」，便是木杓。

唐時用的木杓，多用梨木做成。

◆ 煮茶備器

煮茶時，除了那些必備的大件器物，還需把小的器物備周全了。一個「周全」，才能使得整個煮茶過程不慌張。比如我們煮茶喜歡放鹽，那麼備一個裝鹽的器物，煮茶時隨用隨取，免了和廚房之鹽打交道，也免了現找鹽的匆匆忙忙。其他事情也應同理，有所備，自然有序自在。小器物的周全，守護煮茶人的方便。煮茶過程流暢，才是一種享受。

▍竹筴

攪拌茶湯的工具叫做竹筴。竹筴有的取材於桃木，有的用柳木，有的用蒲葵木，還有的用柿心木做成。長一尺，兩頭裹上銀，既清潔，又耐用。

| 鹺簋　揭

　　煮茶時最好放點鹽，盛放鹽的器物叫鹺簋。鹺簋一般是瓷質的，呈圓形，直徑長四寸，有點像個盒子。有時候也會把鹺簋做成瓶狀，或者做成斜肩深腹圈足式的罍（ㄌㄟ
ˊ），另用瓷質的鹺簋儲存鹽花。說完了存鹽的工具，順便說說取鹽的工具。取鹽的小物叫揭，用竹子製成，長四寸一分，寬九分，和取茶末的茶則一樣，也是一種測量和取物兼備的器物。

◆ 茶碗之器

　　喝茶，不僅是喝茶，目之所見的茶碗也是喝茶的一部分。美觀的茶碗，使喝茶者心情愉悅，就如綠瑩瑩的茶水同樣能取悅人心一般。人靠衣裝馬靠鞍，飲茶也得靠茶碗。

| 熟盂

　　煮茶時，當水燒到第二沸騰（後面會講到）時，為了確保茶味，得先取出來一瓢匯聚茶湯精華的茶水，用來盛放熱茶水的器物叫熟盂。熟盂有的為瓷製，有的是陶製，能盛兩升的水量。

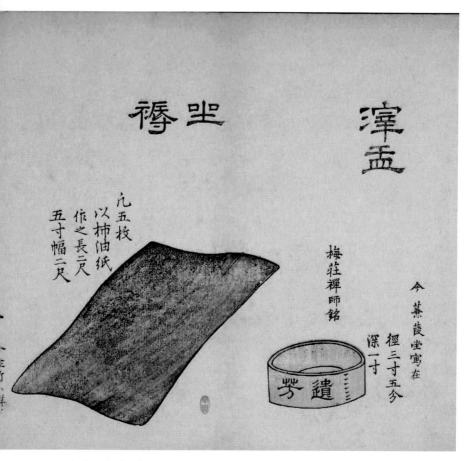

坐褥

凡五枚
以柿油纸
作之長三尺
五寸幅二尺

渾盂

今蕉葭坐寓在
徑三寸五分
深一寸

梅莊禪師銘

遺芳

（日）－文政六年－木村孔陽氏－賣茶翁茶器圖

▌碗

最好的茶碗要數越州產的碗，鼎州、婺州和岳州產的茶碗品質稍差一些，壽州、洪州的又要差一些。有人會認為邢州產的碗品質要在越州之上，事實並非如此。

首先，邢瓷類似銀，越瓷類似玉，此為邢瓷不如越瓷的第一點；其次，邢瓷像雪，越瓷像冰，此為邢瓷不及越瓷的第二點；最後，邢瓷偏白色，襯著綠茶的茶湯呈紅色，越瓷呈青色，會使綠茶更瑩綠，這是邢瓷趕不上越瓷的第三點。

▌甌

晉代杜毓所著的〈荈賦〉中，也有講茶器的記載：「器擇陶揀，出自東甌。」挑選茶器的話，好茶器出自東甌。杜毓所提及的「東甌」，就是越州。甌作為地名，就是越州；甌也是一種碗，越州產的最為上等。越州產的甌，口沿處不會捲邊，而底部的邊沿捲邊也淺，盛茶不過半升。

越州瓷和岳州瓷都是青色的，綠茶配青碗，使綠茶的湯汁清晰可見。邢州瓷白，茶湯是紅色；壽州瓷黃，茶湯呈紫色；洪州的瓷褐，茶湯就偏黑色。這些茶碗的顏色讓茶色減了半分美感，都不宜用來盛茶。

▍畚、紙帕

用來盛放碗的器物，叫畚。它一般用白蒲草編織而成，能放下十個茶碗。有的畚也採用竹皮編織。紙帕也要準備十個，同樣取產自浙江的剡紙，做成雙層，形狀是方形的，也備十個。

◆ 清潔之器

煮茶的最後一道工序，並不是把茶倒入茶碗，而是飲完茶後，將器物洗淨，一一歸入原處。完完整整把煮茶的整個過程做一遍，其實很鍛鍊人的心性，每一個煮茶人，無整潔有序之心，很難把茶煮好。那麼，還請把煮茶當作一場無聲的修行吧，備置小物，洗淨茶具，在煮茶中耐著心性打磨自己。

▍札

喝完茶，應及時清洗乾淨飲茶器具。清洗茶碗茶末的工具叫札。收集棕櫚樹皮做的棕毛，將細巧卻堅固的茱萸木劈開，用茱萸木夾住棕毛並捆緊，就成了札。有的札也直接用竹子製作，取竹管一段，同樣紮上堅硬有韌性的棕毛，那樣子很像一個超大型的毛筆。

▌滌方

前面列過一個儲存煮茶水的器物，叫水方。現在用來洗滌茶具的盛物，叫做滌方。滌方取材於楸木，用楸木釘製成盒形。滌方的製作方法和水方相同，能裝得下八升水。

▌滓方

茶喝完後的茶渣，也要放在一個器物裡，盛放茶渣的器物叫滓方。滓方的做法和滌方一樣，只不過它比滓方要小一些，容量五升。

▌巾

巾是用來擦拭茶器以及其他器具的。茶巾取粗厚的布做成，長二尺。得備兩塊乾淨的茶巾，以便交替使用，清潔各種茶具。喝茶是一件雅緻的事，如果喝茶的器具髒兮兮的，雅興也會頓消。

◆ 收納

現在，已經講完了煮茶喝茶需要用到的全部物件。你也知道，喝茶是一生的事，不是一次喝完便了事的娛樂活動。費心備置了茶鍋，取了木頭做了水方，託人從遠方購買茶碗，把大大小小二十多件器具擺一起，甚為壯觀。但如果沒

有一個儲放這些器具的東西，慢慢就會用丟了。

那最後就介紹介紹收納茶具器物的東西吧。

具列

存放器物的用具叫具列。有的地方把具列做成矮桌子一般的樣子，有的地方會做成木架似的樣子。具列的材質，有的是木，有的是竹，也有的木竹兩種材質兼用，做成後在具列外壁塗上黃色和黑色的漆。具列長三尺，寬兩尺，高六寸，凡用到的器物都可以一一放在具列裡。其所以名為具列，是因為可以貯放陳列各種器物。

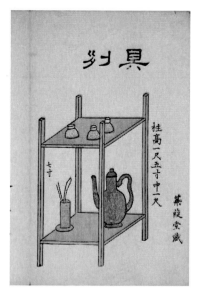
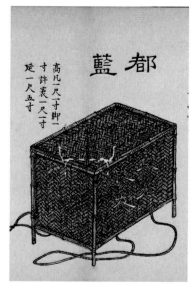

（日）－文政六年－木村孔陽氏－賣茶翁茶器圖

四 之器 | 067

▍都籃

　　除了具列之外，還有一種收納的器具：都籃。都籃，顧名思義，全都放入籃中，所以才取名為都籃。都籃多用竹篾編織而成，內膽要編織成織眼為三角的菱形。編織包裹內膽的外層時，先取兩根較寬較大的篾片做經線，然後再用一根較為纖細的竹篾作為緯線，交錯壓在寬篾片上，編織成方眼，以使都籃精巧好看。都籃高一尺五寸，底腳高兩寸，長二尺四寸，寬兩尺。

器物，與生活

　　器物是承載，它從原始時期開始，就和遮體的衣物一起陪著人類從黑暗的洞穴中走了出來，無論是穩定的生活，還是顛沛的流浪，人們身邊總會攜帶著器物。

　　陸羽在《茶經》中卷的開篇〈四之器〉中，像列清單一般，以簡練的文字一口氣列了「茶之二十四器」，如果算上小的物件，共二十九件，大大小小，----周全：風爐（灰承）、筥、炭檛、火筴、鍑、交床、紙囊、碾（拂末）、羅合、則、水方、漉水囊（油囊）、瓢、竹筴、鹺簋（揭）、熟盂、碗、畚（紙帊）、札、滌方、滓方、巾、具列、都籃。

　　待《茶經》成書後，也有賴於陸羽名人朋友們的推廣，歷經多年撰寫的《茶經》很快流傳起來，除了上文提

到促進茶餅製作外，《茶經》也推動了飲茶之風的盛行。1987 年，寶雞法門寺地宮出土了一批唐代王室茶具，和〈四之器〉提及的大致相同，也可以想見當時飲茶風氣之盛，以至於死人都要把茶具帶到墳墓裡去。

不僅如此，因為〈四之器〉的推廣，唐瓷也被推上了生產巔峰。唐朝的陶瓷多以單色為主，最為出名的要數北方的邢州瓷和南方的越州瓷，邢州產白瓷，越州產青瓷，「南青北白」，在當時都是不分上下的高檔瓷器。在〈四之器〉中，陸羽介紹了瓷器類型：「碗，越州上，鼎州次，婺州次；岳州上，壽州、洪州次。」

陸羽還給越瓷、邢瓷分了個高低：「或者以邢州處越州上，殊為不然。若邢瓷類銀，越瓷類玉，邢不如越一也；若邢瓷類雪，則越瓷類冰，邢不如越二也；邢瓷白而茶色丹，越瓷青而茶色綠，邢不如越三也。」

從出土的唐朝陶與瓷來看，瓷器多以質樸的單色釉為主，而陶以彩色釉為主，也就是聞名世界的唐三彩。〈四之器〉裡講的越州茶甌，顏色質樸似玉，純淨似雪，光澤清潔如冰，好比君子的美德。端起一隻青色越甌飲茶，光看著茶色在青色碗中緩緩閃耀的純澈光影，未飲，內心便不由寧靜起來。後來元朝、明朝、清朝的瓷器多繪大鳳凰、大牡丹，失了與茶相配的純澈。

其實在唐初，碗多保留隋碗的特點：直口、深腹、平底。唐朝中期，碗的底部開始出現玉璧形的底足，身淺、

敞口外撇，人們多把這種碗叫「茶甌」，「甌，越州上，口唇不卷，底卷而淺，受半升已下」。晚唐時，身淺、敞口外撇的「茶甌」開始被大量生產，越州瓷流傳到日本、韓國，至今仍可見。這是受到陸羽的熏染了。

二十四件茶具器物裡，現在有些仍在偏遠的農村和寺廟以其他形式在生活中被使用著，如筥、漉水囊、瓢。有些還遠渡重洋融入了外國人的生活裡。不過可惜的是，絕大部分已經隨著唐朝的結束退出了中國人的生活，比如，唐朝的碗、風爐、水方等等。只有時隔千年後，在出土的文物中才得以一見真顏。

古代人對生活的要求，遠遠高於現代人。他們因為有閒，有捨欲的簡單，不光對生活講究細節，更講究美感。所以當你選擇茶器時，不妨也講究講究，購買一套高檔的手工茶器，再配上茶則，將茶從茶袋裡取出來放入專門盛放茶的茶罐，大大小小，一一周全。

閒暇之餘也可去博物館瞧瞧古時的器具，即便不是茶器也無礙。古代器具有一種共同的美，美在輪廓的簡潔，美在花紋的樸素，美在一丁點的繁複都沒有，如那隻唐人飲茶時端在手中的越甌，笨拙古樸，美撼人心。

生活於古代的人，並不比現代人缺少幸福。真相也可能是，現代人如被大量機械化生產出來的衣服、陶瓷、茶葉一般，因為沒了個人存活的使命感，被捲入機器裡、電腦裡、辦公樓中，失去了原有的個人意義和幸福感。

最後，還是同樣奉上一首古詩來結束，唐末皮日休的〈茶中雜詠・茶甌〉：

邢客與越人，皆能造茲器。
圓似月魂墮，輕如雲魄起。
棗花勢旋眼，蘋沫香沾齒。
松下時一看，支公亦如此。

卷下

五　之煮

◆ 烤茶

　　烤炙茶的時候，有風，火苗旺盛時不要烤炙；火滅，只剩灰燼時也不要再烤了；當火苗穩定如鑽子的形狀再烤炙。否則的話，火大火小都會使茶受熱不均勻。

　　用小青竹做的夾輕輕夾起茶餅靠近火焰，多次翻動茶身，一直等到出現小土丘似的凸起狀，就像蛤蟆背上的小泡，隨後移動竹夾讓茶餅離火五寸。因為由熱遇冷，剛剛由火烤炙而捲曲起來的葉子伸展開，此時，再按著原先烤炙的辦法，將茶餅靠近火焰繼續烤炙。

　　茶餅烤到何時才算好呢？

　　在製茶的過程中，假如茶餅是放在焙爐上以火烘乾的，那麼烤到茶餅冒熱氣散出茶葉的香氣為止；如果製茶時茶餅是在太陽底下晾乾的，只需要烤炙到柔軟即可。烤茶是為了將茶中的霉味溼氣烤散，以火的熱氣逼出茶香。不知道茶餅如何製作的話，可以茶氣、茶香來判斷。

　　在最開始製作茶餅時，如果改採的茶葉是極其鮮嫩的筍狀芽葉，經過蒸茶、搗茶兩道工藝，趁熱能搗爛茶的葉面，

但芽尖仍然還在。對付零散細小的芽尖，就算再有力氣的人
手持著千斤重的大杵碾搗，也無法搗碎，就如同你讓一個彪
形大漢捏碎一粒漆科珠，即便大漢再有力氣，手指也捏不住
那種小東西，更別提捏碎了。搗好之後的茶，看著好像沒有
了植物的莖稈；烤炙時，茶餅裡內含的芽筍就變得像嬰兒手
臂一樣柔弱綿軟。

　　烤完不久，趁著茶餅熱乎乎的溫度沒有消失之前，趕緊
放進做好的紙囊裡，使茶的香氣不至於飄散走。等茶餅徹底
涼了後，碾茶成茶末。上等的茶末，茶屑形狀似小米；下等
的茶末，茶屑形狀如菱角。

　　煮茶時生火的材料最好選木炭，次一點也要用質地堅硬
火力持久的柴，比如桑木、槐木、桐木、櫪木等。所用的炭
曾經烤過肉的話，會沾上肉的膻腥味、油膩味，不能再用來
燒茶；此外，油脂含量高的木材以及用舊、用壞了的木器，
也不能用。古人曾有「勞薪之味」一言，腐朽木柴燒出來的
飯有怪味，確實如此。

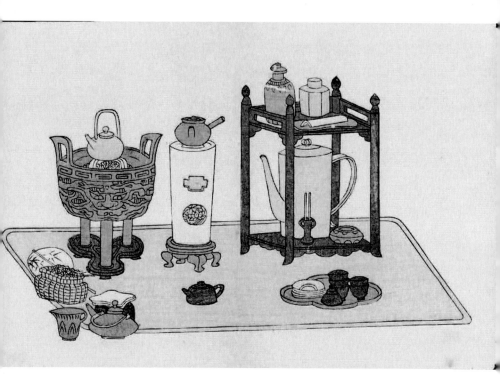

（日）－松谷山人吉村－煎茶圖式

◆ 取水

　　煮茶的水，最好的是取自山中的水，其次為取自江河中的水，井水是最差的。〈荈賦〉中曾記：「水則岷（ㄇㄧㄣˊ）方之注，挹（ㄧˋ）彼清流。」煮茶的水取岷江之水，舀一瓢清潔甘甜的水流。

　　山水之中也有優劣。從鐘乳石上沁出來的乳泉水是上等的煮茶水，其次為石池中緩慢流淌的泉水。

　　水流湍急的山水勿飲，喝這種水久了，容易得頸椎部位的疾病。還有那些由幾條溪流匯合而成蓄存於山谷的水，雖然瞧著清澈見底，也是不能喝的。自夏天起，到白霜降臨前，這種不流動的清澈水域裡，也許藏有蛇蠍之毒。假若想飲用清澈見底的深潭水，可先在一處挖開一個口子將水中汙濁流出，讓新鮮甘甜的泉水緩緩注入。

　　煮茶用的江河水，最好的是遠離人煙的河水；而取井水的話，就要與之相反，被越多人飲用的井水，汲出來的水質越好。

　　選好了煮茶用的炭，取好了甘甜的煮茶水，就要升火煮茶了。

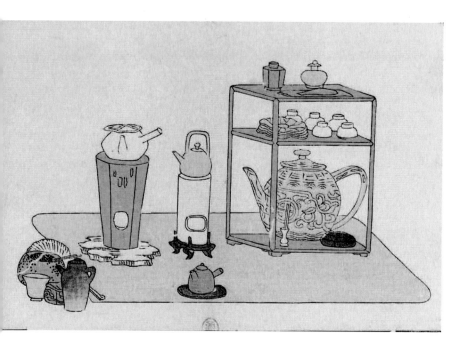

（日）－松谷山人吉村－煎茶圖式

◈ 候湯

不管是煮茶還是燒飯，辨識火候都是一門必須掌握的技能。同樣的食材，同樣的料理方法，甚至配好了同量的比重，在不同時間放入鍋中，炒出來的菜口味也大不相同。煮茶時，茶的口味取決於水質，也取決於煮茶的火候，所謂火候，並非僅指火的大小，而是學會像做菜一樣耐心等候，細心觀察，知道何時開始、何時結束，參悟了其中的微妙，也就入了煮茶的道。

辨識煮茶的火候，需掌握茶水沸騰的三個節點。

當鍋底開始冒出似魚眼睛大小的一個個小泡泡，鍑內的水也發出「吱吱吱」的輕微聲響時，為煮水的第一沸，也就是所謂的「魚眼沸」；再接著等候茶水升溫，待到茶鍋的邊緣出現如湧泉般接連不斷上冒的水泡，茶水發出輕微的咕嘟咕嘟聲時，為煮水的第二沸，也就是所謂的「泉湧沸」。

風爐的火炭繼續旺盛地燃燒，鍋中的茶水繼續沸騰，待水完全燒開，茶鍋內的沸水已經變成海中升騰起的大浪，為煮水的第三沸。再繼續煮，水煮老了，煮出來的茶就不宜飲用了。

在初沸如魚目時，根據茶鍋中水量的多少適度加入細鹽用來調味，嘗嘗鹹淡，嘗剩的茶水倒掉。切莫因茶水無味多放鹽，那樣不就捨棄了飲茶本意只追求鹹味了嗎？水燒至

第二沸之時，舀出來一瓢水，用竹筴在沸水中心轉著圈圈攪動，取出茶盒，拿出放在茶盒裡的則，根據水量放入適當的茶末，茶末應於鍋心處湧泉連泡的漩渦之上放入。

　　再過一會，水咕嘟咕嘟狂沸起來，水沫也開始飛濺，這時候就把剛才舀出來的一瓢水倒入鍋中止沸，以培育茶湯中的精華——沫餑。

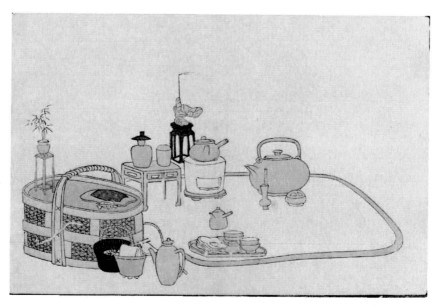

（日）－松谷山人吉村－煎茶圖式

◆ 起沫餑

　　喝茶的時候，把茶水倒入準備好的乾淨茶碗中，倒茶時令茶的沫餑分布均勻。什麼是沫餑呢？茶煮得剛好時，會現出像花朵一樣的泡沫，茶湯的精華全在這泡沫上。

　　沫薄的稱為沫，沫厚的稱為餑，細輕的沫稱為湯花。沫花有的像小棗花不小心掉落在了池塘水面上，有的又像深水中央的迴轉曲折綠洲新生出的幾許浮萍，還有的像湛湛晴空之上浮出的魚鱗狀雲彩。

　　而沫餑的沫呢，綠沫像青苔漂浮在水面，又像不慎落入酒杯中的盛開菊花；沫餑的餑，是煮茶渣時，水沸後會騰起的厚厚的白色茶沫，白白的樣子像極了純淨的積雪。杜毓在〈荈賦〉中云：「煥如積雪，煜若春藪。」如積雪般明亮，似春花樣絢爛，一點不假。

（日）－松谷山人吉村－煎茶圖式

◆ 當飲

　　待放入茶末後，第一次把茶水煮沸騰，茶沫上有一層像黑雲母狀的水膜，一定要撇去這層水膜，如果不撇去的話，茶水的味道便不純正了。在此之後，從鍋裡舀出來的第一道茶水，味道醇厚留唇持久，所以這第一杯茶也叫「雋永」。人們把至美之物稱為雋永，「雋」的意思指味道鮮美，「永」有長久的意味，味道鮮美回味持久就可冠以「雋永」的美稱。《漢書》上還記載了西漢人蒯（ㄎㄨㄞˇ）通所著的《雋永》二十篇。有時候，我們把這杯珍貴的「雋永」保存在熟盂中，以隨時增加茶湯的精華，止息沸騰的茶水。之後的第一碗茶、第二碗茶、第三碗茶，口感略差，第四碗、第五碗，如果不是為了解急渴，就不值得喝了。

　　一般而言，煮茶一升，可分飲五碗茶。碗數最少三碗，最多五碗。若飲茶者多到十幾人，加煮兩爐。飲茶須趁熱，水熱時茶湯中渾濁的雜質凝聚在下層，茶中的精華漂浮在上層，好茶放涼，茶湯裡的精華會隨著熱氣散發掉。茶要趁熱喝，但一喝起來就不停，也是對身體不好的。

　　萬物都有各自獨特的品性，茶的品性歸於儉約。茶味儉聚，煮茶時不應放過多水。水多了，茶的味道就淡。這就像倒一滿碗茶水，喝到一半，茶味就會變淡一樣，更何況加那麼多水呢？

　　一杯好茶的顏色呈淺黃色，茶香幽幽散布廣遠。茶香濃郁口味甘甜的是「檟」，沒有甘甜之味反而苦兮兮的是「荈」。喝時口中能感受到微微苦感，嚥下之後舌尖生出淡淡的甘甜，才是茶。{《本草》說：味道苦而不甜的是檟，甜而不苦的是荈。}[01]

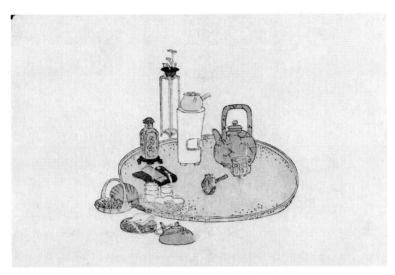

（日）－松谷山人吉村－煎茶圖式

生活，還是講究些好

　　〈五之煮〉應該是《茶經》中最講究的一篇，也是讀起來美感最豐盈的一篇。此篇中，陸羽講了唐朝煮茶的全過程，炙茶、碾茶、取炭、取水、煮茶、候湯、飲茶，假如有愛茶者按照《茶經》所記載的要求，進行一場講究的唐朝飲茶，日本茶道也不過如此了。

　　唐代人煮茶的第一步是炙茶，炙茶的火焰不能太旺也不能太弱，烤時「持以逼火，屢其正翻」不說，須讓烤出來的茶呈「培塿，狀蝦蟆背」，而後待「蝦蟆背」冷卻後，再夾著葉子舒展的茶餅「又炙之」，光一個炙茶的過程，就可以享受一次茶道的專一。

　　炙茶的目的在於醒茶。茶性內斂，久存藏茶味，用火祛除霉氣和腐朽味道，讓內聚的茶味慢慢醒來。陸羽說，醒來的茶也不急著碾磨，先放入備好的紙囊裡，消消熱氣，耐心等待茶變涼，讓茶性在封閉的紙囊裡重新聚合，再把茶研磨成末。研磨成末時，將茶梗挑選出來，只留精細的茶末，「末之上者，其屑如細米；末之下者，其屑如菱角」。

　　取火也頗為講究，生火的材料最好用炭，最不濟才選用桑、槐、桐、櫪之類的勁薪。現在炭都用來烤肉吃了。當然，陸羽煮茶的炭不能沾腥羶，不能用朽木敗器，用朽木煮的茶講究的人能吃出來「勞薪之味」。

　　對取火的材料做完苛刻要求後，陸羽又將筆觸蓋及煮茶的水。即使平時不喝茶的人，一提到如何煮好茶，腦子

裡也會閃現「取天山雪水」，陸羽可沒有這麼任性，經過多年實地對水源地的考察，他介紹了三處平常愛茶人也能汲取到的水源。

水對茶的品質有非常大的影響，有人說茶味取決於水，「茶性必發於水，八分之茶，遇十分之水，茶亦十分矣」，〈五之煮〉裡講，最好的茶水「揀乳泉、石池漫流者」；居住於平原取不到山水的話，取江水也應遠離人群，井水選吃的人最多的那個。陸羽對水的講究也為後世飲茶者開了先河。

茶，水，火，器物，全備好了。煮茶並不是等水慢慢燒開，不會煮茶的人，會把以上準備完全搞砸。一個合格的煮茶人首先得是一位會煮湯的人，煮茶必須識湯沸，湯沸有三，一沸連珠，二沸騰波，三沸水大開。再繼續煮就煮老了，倒掉吧。不讀《茶經》根本不知水沸。嗜茶的皮日休有一首著名的煮茶詩，也證明了《茶經》的煮茶之法被後人學到了：

香泉一合乳，煎作連珠沸。

時看蟹目濺，乍見魚鱗起。

聲疑松帶雨，餑恐生煙翠。

尚把瀝中山，必無千日醉。

學會了識茶沸後，煮茶要在第一沸時加入鹽調味，唐朝飲茶普遍會加入鹽粒，因為那時茶的製作工藝保留了甚濃的茶味，必須加入少量的鹽來減輕苦澀。

　　茶煮好後，飲茶也有一套講究的喝法。一升水只能分五碗，如果人多了，需要另外按照以上方法再來一次。茶趁熱飲，涼了，就倒掉吧。

　　前面說如果按照陸羽的方法進行一次飲茶，將是一件極為奢侈的事。讀完〈五之煮〉才不由得嘆氣，哪裡是什麼奢侈，根本就是難事。所以陸羽在後面一篇的〈六之飲〉中，發出了心聲，說茶有九難：「一曰造，二曰別，三曰器，四曰火，五曰水，六曰炙，七曰末，八曰煮，九曰飲。」不講究的人，喝不上這碗「陸羽茶」。

　　據說，凡是喝過陸羽親手煮的茶的人，終生難忘茶真實的味道。將陸羽親手撫養長大的積公師父，在喝完陸羽煮過的茶後，再也不想喝其他人煮的茶，就連皇帝召見他入宮煮茶，積公師父說，讓陸羽去吧，這世上沒有誰煮茶能超過他。

　　當然陸羽所講的飲茶法只獨屬於唐朝 ── 唐代煎茶法：煮茶之前需烤炙，碾磨成末，煮時放入鹽調味，喝茶用寬口的茶甌飲茶。到了宋朝，有了點茶法；後來日本僧人榮西將點茶法和茶籽帶到了日本，成了山木松子老師習得的日式茶道；再後來，這種茶道傳到了元代，混入了牛奶、羊奶；再到了明朝，朱元璋認為太奢侈了，簡直不像過日子，就直接用大碗泡茶了。

　　日本作家夢枕貘所寫、陳凱歌導演的《妖貓傳》再現了盛唐的氣象，不知何時也有影視劇能再現唐人飲茶的講

究。因著講究，飲茶才成了一種文化，成了一種道。

　　生活也如此，對周身所處之地有乾淨的講究，就不會允許住所亂成一團；對身上衣料有品質的講究，就不會買穿幾次就扔掉的衣服；對氣味講究，會想辦法讓自己身上有屬於自己的香氣。講究是為了靜心地享受當下，鼓勵自己趕走懶惰勤奮起來。

　　當你開始對生活講究起來的時候，生活也變成了一種可以修持身心的道。

六 之飲

◆ 飲茶的歷史

鳥類有翅膀能飛翔在空中，獸類有豐厚的皮毛可在陸地上撒腿奔跑，人類張開嘴巴就能說話，鳥、獸、人這三種靈類生於天地之間，一飲一啄才能存活。飲水的意義多麼深遠！

為了解一時急渴，可以大口大口飲漿；為了消除內心的憂愁憤懣，可以一杯一杯飲酒；但是蕩除渾渾噩噩的狀態，消除身體疲倦清醒神志，就要喝茶了。

茶作為人類飲品的歷史，追著時光去溯源的話，要追到三皇時代的神農氏那裡。傳說神農氏嘗百草中毒時，無意中食用了茶的葉子，茶的苦味提神醒腦，回味的甘甜又使人愉悅，不僅解了神農氏身上的毒，更成為神農氏隨身攜帶的寶貴草藥。所以在很久很久以前，我們的這位祖先就在萬種植物中發現了茶，並把茶當作一種寶貴的藥材引入了中藥。

戰國時期，茶被作為貢品記載在《爾雅》中，四川巴蜀地區的茶被作為貢品獻給天子，使茶被世人知曉並開始飲用。春秋時齊國的晏嬰，漢代的揚雄、司馬相如，三國時期

吳國的韋曜，晉朝的劉琨、張載、陸納、謝安、左思等歷史名士皆是愛茶嗜茶的飲者。慢慢地，飲茶這種習慣像溢出的滂滂河水，從宮廷貴族漫溢到了尋常百姓家。到了唐朝，飲茶已是舉國上下極其盛行的事。

今天，從當年的兩個都城 —— 西安、洛陽，以及從長江中下游的荊州到西南部的重慶，家家戶戶都把茶作為飲品。作為飲品的茶，常見的種類有粗茶、散茶、末茶、餅茶四種，於是飲茶時，衍生出砍茶法、熬茶法、烤茶法、搗茶法。

將茶蒸熬、烤炙、碾磨之後放到肚大口小的瓶缶中，注入滾燙的沸水浸泡，這種喝法現在叫做痷（ㄢ）茶。還有的地方，喝茶時在茶湯中放入蔥、薑、棗、橘子皮、茱萸、薄荷等佐料。茶煮至大沸時，有的地方習慣將茶湯反反覆覆揚起，使得茶湯光滑，或者在煮茶時撇去浮在茶水上的泡沫。

以上的飲茶方式，你說跟喝溝渠裡的廢水還有什麼區別？可惜這樣的習俗至今都延續不變。唉！

凡經上天之手創造出來的萬物，皆有難以言說的精妙，經人類之手創造出來的東西，與上天的創造相比，那是相當淺層次的創造。就比如，人類為了有遮風擋雨的庇護之所而建造了房屋，到現在你看那王侯將相的居所一間比一間豪華宏偉；人類為了遮體禦寒創造了衣服，如今那貴婦人身上的衣服一件比一件華麗精美。人類為了解決飢餓烹調諸物，調

製出山珍海味、甘汁美釀。飲茶卻不盡然。

　　飲茶也屬於如上天創物之道般艱難又精巧的事。真正把茶喝好，有九點難關：一是造茶，二是識茶，三是器物，四是用火，五是擇水，六是烤炙，七是研末，八是烹煮，九是品飲。普通人不會飲茶，與其言飲茶，不如說他們在以茶水解渴。飲茶，非極好的靈性、心性，很難把一碗茶喝好。這也是飲茶之道。飲茶之道與天之道是相通的。

　　製茶時，假如陰天採茶，夜間焙茶，製茶的方法就錯了；辨識茶時，單純依嘴巴品味，靠鼻子嗅香，從味香方面來評判茶的好壞，這識茶的方法也欠妥當；盛水的鼎甌，染了一絲一毫的膻氣和腥味，這器物便不能用了，用了會使一鍋好茶泡了湯；生火時，用油脂過濃的木柴或烤過肉類的炭來生火，這煮茶的火就不純淨了；取水時，那急湍的山水，抑或是固滯不流的積水，也不是煮茶用的水；烤茶時，如果只把外面烤熟了，內裡的茶還透著溼氣，也不是正確的烤茶方式；碾茶時，如果把茶碾成了很細很細的粉狀，也不是所謂的茶末；煮茶時，如果操作不熟練，或者翻攪茶時過急過快，也不是正確的煮茶方式；飲茶時，只在夏天天熱時喝茶，冬天天冷便不再喝茶了，這也是飲用不當。

　　珍貴鮮嫩茶味馥郁的好茶，煮一次只出三碗茶，其次的是一爐煮五碗。假設客人來了五位，那麼倒三碗茶，五位客

人傳著喝；如果來了七位客人，那就倒五碗茶，七位客人傳著喝。這麼推算，來了六位客人怎麼辦？六位客人的話，這鍋茶就不必再計較什麼碗數多少了，只要按缺少一個人計算，之前不是還有一碗味道濃郁用來育華止沸的「雋永」嗎？那就取出盛在熟盂裡的「雋永」吧，用它招待那位客人，每人奉上一碗好茶。

喝茶的好處

　　亞倫・費希爾在《喝茶是修行》一書中一口氣列了飲茶的十大益處：

1. 茶對健康有好處，因為「氣」可以打通所有的阻塞並治療疾病。
2. 飲酒一晚上之後茶可以幫助人恢復清醒。
3. 茶與其他東西如堅果甚至牛奶混合後可以補充營養。
4. 茶可以在夏季讓人涼爽。
5. 茶可以幫人消除疲憊和睏乏，讓頭腦更清醒。
6. 茶使靈魂純潔，消除焦慮和緊張並帶來平和與輕鬆，有利於冥想。
7. 對食物消化有幫助。
8. 茶清除身體裡的毒素，對血液和泌尿系統進行清洗。
9. 茶有益於長壽，有利於更健康長壽的生活。
10. 茶使身體精力充沛並激發頭腦的創造力。

　　陸羽《茶經》的〈六之飲〉先述了生於天地之間的生靈，以飲而活，接著便講了茶的功用，在諸飲品中，唯有茶不同，「蕩昏寐，飲之以茶」。

　　起初人們飲茶，還是喫茶，放入蔥、薑、棗、橘皮、茱萸、薄荷等外物一起煮成茶湯，有些地方甚至加入稻米、穀物，當填飽肚子的茶粥來吃，至今福建一些地方依然有喝茶粥的習慣，甚至還有條街道取名為「茶粥道」。陸羽很鄙視很討厭這種飲茶法，「斯溝渠間棄水耳」，就像喝溝渠裡的髒水，糟蹋了珍稀神聖的茶。

　　他在〈五之煮〉普及了一套極為奢侈的煎茶法，又在〈六之飲〉規定了飲茶時的規則，「夫珍鮮馥烈者，其碗數三；次之者，碗數五。若坐客數至五，行三碗；至七，行五碗；若六人已下，不約碗數，但闕一人而已，其雋永補所闕人」，讓飲茶成為一件有要求的風雅嫻靜之事。

　　雖然飲茶在明朝走了下坡路，發明粗糙不費事的沖泡法，但終究沒有走回老路變成一鍋粥。於是飲茶還有另一個好處，即透過風雅的方式，激發了繪畫、文學、藝術、美學的創造，為詩人提供了源源不斷的創作素材，也成了政客們樹立自我形象、修身養性的好手段。

　　對於茶增加風花雪月的雅性，元稹在一首有趣的〈一字至七字詩・茶〉中也有所提及──

　　茶。

　　香葉，嫩芽。

慕詩客，愛僧家。

碾雕白玉，羅織紅紗。

銚煎黃蕊色，碗轉曲塵花。

夜後邀陪明月，晨前命對朝霞。

洗盡古今人不倦，將至醉後豈堪誇。

對我而言，飲茶的好處在於調節和清空。記得有一年拜託朋友買來 LUPICIA 的白桃烏龍茶，茶葉一沖泡，整個辦公室裡都散發著淡淡甜甜的水蜜桃的香氣，讓人不由得卸下了工作中的壓力，身體放鬆起來，等花瓣在淡淡綠色水中盛開來，閉上眼休息的時刻我也彷彿去到了臺灣茶山上。

茶身上有種植物的寧靜、謙卑、樸素，喝茶久了，人習得茶身上內守的精神，外界的喧鬧繁華已不足以擾亂自己的腳步。人變得簡單了，對人對事對生活的態度，也在一杯茶中簡化了。

人生向簡單的方向轉化，才是飲茶最大的意義吧。

七　之事

◆ 茶之史篇一：人物篇

　　古時愛茶人，三皇時代有三皇之一的炎帝，也就是嘗百草的神農氏。西周時期有魯國的周公旦，春秋時期有齊國的賢相晏嬰。漢朝有修道仙人丹丘子黃山君，文園令司馬相如，還有右監門衛揚雄。三國時期，有歸降西晉的吳國君主孫皓，孫皓的太傅韋弘嗣。

　　晉朝能詳述的愛茶人士更多了，晉惠帝司馬衷，曾任司空掌管並、冀、幽三州諸軍事的軍事家劉琨，劉琨姪兒兗（一ㄢˇ）州刺史劉演，曾任中書侍郎的著名文學家張載，死後獲贈司隸校尉的著名文學家傅咸，著《徙戎論》的太子洗馬江統，著有傳世之作《三都賦》的左思，曾任參軍的西晉詩人孫楚，吳興太守陸納，陸納的姪子陸俶（ㄔㄨˋ），名士謝安，為《詩經》、《爾雅》等做注釋的著名文學家郭璞，東晉著名權臣桓溫，著〈荈賦〉的杜毓，常住武康小山寺的高僧釋法瑤，以及沛國夏侯愷，餘姚的虞洪，北地的傅巽，丹陽的弘君舉，樂安的任育長，宣城的秦精，敦煌的單道開，剡縣陳務的妻子，廣陵之地的老婦，河內的山謙之。

後魏的琅琊王肅。南朝劉宋的新安王劉子鸞，劉子鸞的弟弟豫章王劉子尚，鮑昭的妹妹鮑令暉，八公山的曇濟和尚。齊國有齊國的世祖齊武帝。梁國有廷尉劉孝焯，以及陶弘景先生。唐朝，要數開國功臣徐勣。

◆ 茶之史篇二：記載

▎三皇時代：《神農‧食經》

早在遠古時期的三皇時代，作為三皇之一的炎帝（號神農氏），傳說他的母親女登是有蟜氏的女兒，因感神龍生了炎帝。炎帝人身牛首，生長在姜水之邊，以姜為姓，是整個姜姓部落的首領。炎帝由於懂得用火而得到王位，被後人尊稱為炎帝。

在遠古時期，五穀和雜草生長在一起，百姓分辨不清哪些植物可食，哪些植物不可食，因誤食而中毒的事情經常發生，嚴重的時候甚至瞬間毒發而死。作為部落首領的神農氏，決心親自嘗百草，了解草木的可食性，為治下的百姓去病解飢。

神農氏嘗出了麥子、稻穀、高粱等能夠食用充飢的植物，開創了五穀耕種的技術，從此百姓有了填飽肚子的糧食。在嘗百草的途中，不免有中毒的情況發生，一日，神農

氏嘗了一株毒草後，身體乏力，頭腦昏沉，他躺在了一棵樹下休息，這時，一陣風吹來，樹上落下幾片綠油油的帶著清香的葉子，神農氏撿了兩片放在嘴裡咀嚼，沒想到口中竟然生出一股清香，綠色葉子的清新汁液使神農氏精神為之一振，身上的毒氣也慢慢消除了。

神農氏把這綠色的葉子攜帶在身旁，每每覺得身體乏累無力之時，就拿出來咀嚼，重新恢復體力和神志。他把這綠色葉子命名為「茶」，記載到了《神農·食經》裡。

《神農·食經》中說：「茶茗久服，令人有力、悅志。」（長期飲茶，令人身體強健，神智喜悅清爽）這是茶的身影首次在文獻中出現。

▍西周與春秋：《爾雅》、《廣雅》、《晏子春秋》

商末周初紂王因奢侈、昏庸無度，對內重刑苛稅，對外發動侵略東夷的戰爭，引起百姓憤恨，周武王姬發遂起兵討伐紂王，建立了周朝。

周公旦是周文王姬昌的第四個兒子，周武王的弟弟。作為賢明的輔臣，周公不僅輔佐周武王伐紂，周武王逝世後，更是輔佐周成王在周朝施行禮樂之禮，並以一口小鼎調出五味，以食治國。回溯古代數千年，周公可謂治世的聖賢、中華的羹祖。

　　除了理國治世，操鼎調羹，傳說周公還曾著有《爾雅》一書，用來解釋校正歷史上出現過的字詞。在《爾雅》中周公也把茶這種植物記錄在案，他老人家最早為茶下了這個定義：「檟，苦茶。」（檟，是一種苦茶）由此可見，周公深愛茶味苦性儉的品性。

　　周公雖為成王叔父，生活上卻極其樸素，克勤克儉，不追求名譽與功利。茶身上的守儉德性，也和周公自身所具備的德性相應，更符合周公推崇以德以簡的治國理念。

　　在周公的喜愛下，茶也跳出了百草之列，成了治國之具。在周公所著的用來記載周朝政治制度官制的《周禮》中，我們也可以讀到：「掌茶，下士二人，府一人，史一人，徒二十人。」「掌茶，掌以時聚茶，以供喪事；征野疏材之物，以待邦事，凡畜聚之物。」

　　周朝已經制定了清晰明確的掌茶制度，設定了二十四人的人員編制，並將茶列為舉辦喪禮大事所必需的重要祭品之一。據此文獻可知，從周朝起，茶跳出了普通藥物行列，升級為神聖的祭品與貢品。

　　可以說，天下聞茶始於周公。

　　後世的文字訓詁學家張揖對《爾雅》做了進一步補充與說明，並著成《廣雅》一書。對於茶的藥用性，張揖在《廣雅》中做了更加詳細的說明：「荊、巴間採葉作餅，葉老

者，餅成，以米膏出之。欲煮茗飲，先炙令赤色，搗末置瓷器中，以湯澆覆之，用蔥、薑、橘子芼（ㄇㄠˋ）之。其飲醒酒，令人不眠。」

「從湖北的荊州至西南部的巴蜀，長江上游沿途的百姓們多採茶葉做成圓形的茶餅。將老葉的茶葉子製成茶餅後，先用米湯浸泡著。想煮茶喝茶的時候，把茶餅烤炙成紅色，然後搗碎成末放置在瓷器製的盛物中，用熱水澆蓋，再加入蔥、薑、橘皮煎煮。喝了這種茶湯可以醒酒，使人頭腦清醒徹夜不眠。」

歷史的洪荒之水從周朝流到春秋時，又出現了一位深愛茶的治國賢士 —— 齊國的晏子。晏子生於西元前五七八年，名嬰，又被稱為晏嬰。其父為齊國上大夫晏弱，西元前五五六年晏弱病逝後，晏嬰繼任齊國的上大夫，成為齊靈公、莊公、景公的三朝輔臣，輔佐齊國國政長達五十餘年，也是那個時代著名的政治家與外交家。

晏嬰信仰道教，主張清廉儉德治理國政，自己也親身踐行著樸素清廉的德行。輔佐朝政五十多年裡，他從未接受過外人贈送的禮物，不但如此，在經濟富裕時，更把自己的俸祿拿來救濟身邊的貧窮親戚與生活悽慘的百姓。齊景公行事富貴驕奢，作為輔臣的晏嬰多次進言批評，為了討好總是批評自己的晏嬰，齊景公多次要給晏子修繕住宅，也被晏嬰謝

絕了。為了紀念晏嬰的德行與清明施政，後人根據民間傳說和詳細史料撰寫了一部專門記載晏嬰言行的書，也就是著名的《晏子春秋》。

雖身處顯赫卻親踐儉樸謙卑的晏嬰本人，也把茶作為日常生活中不可缺少的飲品。關於晏子愛茶的史實，《晏子春秋》如是記載道：「嬰相齊景公時，食脫粟之飯，炙三戈五卵，茗菜而已。」（晏嬰做齊景公的國相時，吃的是粗糧，有燒烤的禽鳥和蛋品，除此之外只飲茶罷了）「茗」，也就是茶的意思。

自古以來，為治世賢士所崇尚的德性和茶天然的秉性是相通的，清淡、內斂、簡樸，君子將茶作為日常飲品，也把茶之精神奉為行為的指導。在日常生活中，取一小撮香茶，於無人庸擾的午後獨自享用，在紛繁複雜的現實生活中，一絲美，一絲和諧，隨著茶味注入身體。而這喝進來的茶之精神，也會成為我們生命的一部分。

▌漢朝：〈凡將篇〉、《方言》

西漢愛飲茶的名人當推司馬相如和揚雄。巧的是，司馬相如與揚雄都是漢朝的辭賦大家，擁有超乎常人的文學才能，司馬相如著有〈子虛賦〉、〈上林賦〉、〈長門賦〉、〈美人賦〉等傳世佳作，揚雄著《太玄》、《法言》、《方言》、

《訓纂篇》等文辭名著。除了驚人的文學才能，司馬相如和揚雄都出生於產茶勝地巴蜀，也是愛茶的文人。

司馬相如又名司馬長卿，因為仰慕戰國時的名相藺相如，遂把自己的名字改為司馬相如。少年的司馬相如善擊劍，博覽群書，成年後入城為官，成為漢景帝的武騎常侍。因不是自己真正喜好之事，借病辭去職務離開京城。後來，司馬相如結交了當時廣納賢士的梁孝王劉武，並為劉武做了一首〈子虛賦〉。

「足下不稱楚王之德厚，而盛推雲夢以為高，奢言淫樂而顯侈靡，竊為足下不取也」。藉著楚國使者子虛的口吻，表達帝王治理國政應除嗜欲、戒奢侈，踐行清廉美好的德行。〈子虛賦〉一出，一時間被朝野上下爭相傳抄。漢景帝去世後，繼位的漢武帝劉徹讀到了司馬相如的〈子虛賦〉，大為賞識，經同鄉楊得意引薦，司馬相如重新進京歸朝。在漢武帝時代，司馬相如寫出了一篇又一篇令世人驚嘆的賦文。漢武帝過世後，受寵一時的司馬相如鬱鬱不得志，重新回到了蜀地。

除了彈琴賦文之外，博覽群書的司馬相如還著有教給孩童識字認世的普及讀物〈凡將篇〉，在〈凡將篇〉中介紹各種植被藥物之時，司馬相如就列了茶：「烏喙、桔梗、芫華、款冬、貝母、木蘗（ㄅㄛˋ）、蔞、芩草、芍藥、

桂、漏蘆，蜚蠊、藿（ㄏㄨㄢ ˊ）菌、舛詫，白蘞（ㄌㄧㄢ
ˋ）、白芷、菖蒲，芒硝、菀椒、茱萸。」

　　作為司馬相如的同鄉揚雄，相傳出身於周王室之後，是周王族支系。因為種種變故後遷入蜀地，門第日漸沒落、人丁凋敝，等到揚雄出生時，家境已經相當清寒，有時候連吃飯都成了問題。

　　少年揚雄患有口吃的毛病，不過口吃反而使得揚雄有了更多靜處沉思的時間。他異常好學，在少年時就已博覽群書，持書閱讀不知疲倦。大量的閱讀使揚雄擁有過人的文采，具有大才的揚雄特別仰慕已在全國出名的辭賦家司馬相如，就連賦文也模仿司馬相如的華麗文風。

　　揚雄四十歲時才進京，同樣也是經同鄉人引薦，在漢成帝時做了黃門侍郎。揚雄雖然出身清寒，卻絲毫不慕權貴。同期為官的董卓和王莽都成了權傾朝野的大人物，只有揚雄拿著低微的俸祿專心研究學問。待王莽稱帝後，揚雄被安排到了天祿閣開始校對史書，仕無人問津的歲月獨自一人作了傳世的《太玄》、《法言》、《方言》等著作。

　　遠在周秦時期，為了掌握民間使用的方言、流行的風俗，每逢八月，朝廷會派出使者到全國各地調查現存方言、習俗、民歌民謠。秦國滅亡後，這集合方言的「輶（ㄧㄡ ˊ）軒書」也散落到了民間，無人來做編輯整理的工作。只

有無心攀附權貴的揚雄，在生活極其貧寒的情況下，仍數十年如一日走訪、整理、編纂。揚雄貧寒到什麼程度呢？相傳揚雄所處的生活環境異常艱辛，常常衣不裹身、食不飽腹，甚至淪落到了和乞丐同食的地步。數十年間，揚雄堅持親自訪求各地方言習俗，最終編成了流傳於後世的《輶軒使者絕代語釋別國方言》，簡稱《方言》。

由此看來，揚雄的性格也和茶性十分相似。在揚雄所著的《方言》中，他就記載了茶的事：「蜀西南人謂茶曰蔎。」（西南蜀地的人們稱茶為蔎）蔎，也是茶的另一個稱謂。茶能被記錄在以地方風俗與語言為主要撰述對象的《方言》一書中，想必在漢朝時就已經被普通百姓們所熟知了吧。

▌三國：《吳志·韋曜傳》

三國爭戰後期，吳國有位著名的史學家叫韋曜。韋曜，字弘嗣，年少時嗜愛讀書，閱覽書籍無數且善於撰寫文章。會稽王孫亮即位後，便任命韋曜擔任吳國的太史官，讓他參與撰寫著名的吳國史書《吳書》。等到後來孫休即位後，又封韋曜出任博士祭酒，掌管國子學。待到吳國最後一代國君孫皓即位，韋曜仍為史官，長期兼任吳國的左國史。

韋曜在世七十年間，著書眾多，有《漢書音義》、《洞記》、《國語注》、《官職訓》、《三吳郡國志》等重要史籍

文獻，也成為從事史書編纂時間最長的史學家。

　　韋曜的命中剋星孫皓是孫權的小孫子。孫皓小的時候，聰明伶俐，被孫權視為未來振興吳國大業的不二人選。孫皓的父親孫和曾被立為太子，在宮鬥惡戰中被殺，孫皓也淪落到了民間，多年之後因政治需要才被重新推薦入宮，成了吳國之主。

　　孫皓在即位之初還曾下令撫卹人民，開倉賑貧，一時被譽為明主。但不久後便將本性暴露無遺，昏庸暴虐，任意殺戮，終日沉溺於酒色，吳國國運也日漸衰微，最終歸降於西晉，孫皓被晉朝賜號為「歸命侯」。

　　昏庸暴虐的孫皓在位時喜歡設宴戲弄臣子，但唯獨對太傅韋曜尊敬有加。在《三國志》之《吳志·韋曜傳》中就曾記載：「皓每饗宴，坐席無能否率以七升為限，雖不悉入口，皆澆灌取盡。曜素飲酒不過二升。初見禮異時，密賜茶荈以代酒。」（孫皓每逢設宴，規定入宴席的臣子一定要喝七升酒，有人即使不能全部喝下去，也要對著嘴把酒胡亂倒掉。但是作為老史臣的韋曜不勝酒量，最多只能喝兩升。孫皓最初非常尊敬韋曜，設宴飲酒時常常暗中把韋曜杯中的酒換成茶。）以茶代酒的典故也因此被後世人口耳相傳開了。

　　可惜嗜殺成性的孫皓還是沒能容得下耿直的韋曜。孫皓每設酒宴便當場讓大臣們互相揭短，以彼此取笑諷刺為樂。

作為東吳四朝重臣的韋曜認為這樣做不僅不利於臣子樹立形象，更使得內部人心背離。所以他在場時僅僅提出一些經典的答理，這樣不服從命令的舉動引起了孫皓的不滿，再加上韋曜忠於史官的使命，沒有依著暴君孫皓的意願為其父孫和列傳，最終被孫皓斬殺，韋曜的子孫們也被發配到了零陵。不過，從以茶代酒的故事中，我們也可以看出來就算再殘暴的君主，也知道茶是古代敬君子的飲品。

▌晉朝之東晉：《晉中興書》、《晉書》、《搜神記》

東晉流行清靜無為的士大夫精神，清淡的茶也受到士人們的廣泛喜愛。

東晉後期作為著名士族子弟之一的陸玩性情寬厚儒雅，享有盛譽。他的兒子陸納雖出身世家，為人更是儉樸，不攀附權貴，以淡泊廉潔出名。陸納為官時，從來不多接受俸祿，也不盲從世俗之見，為人坦誠素直，很多人都稱讚陸納的德行。

與陸納同朝為官的還有另一位大人物叫謝安。謝安出身於當時數一數二的名門望族陳郡陽夏一族，通音律，善書法，多才多藝且性情淡泊溫潤。謝家一族多在朝廷為官，唯獨謝安甘願隱居在會稽郡山陰縣，與王羲之等書法家、文學家專職遊山玩水，副職教育謝家子弟。神仙般逍遙的日子過

到了四十多歲，後來謝家在朝廷中的勢力衰微，謝安才被迫參與了政事。

謝安為官也如他為人一般，清靜廉潔，從來不專權謀私。陸納和謝安因為性情相似交情頗深，互為知己。

謝安總指揮淝水之戰，以晉軍的八萬兵力一舉擊敗了號稱百萬兵力的前秦軍隊，成為東晉顯赫一時的朝臣。儘管如此，官位和名聲的變遷並沒有影響兩人的交情，功名大盛的謝安常常去拜訪作為吳興太守的陸納，陸納也不多準備，僅僅以瓜果和茶招待謝安。南朝宋時的後人所著的《晉中興書》一書中，就曾做過以下記載：「陸納為吳興太守時，衛將軍謝安常欲詣納。{《晉書》云：納為吏部尚書。}納兄子俶怪納無所備，不敢問之，乃私蓄十數人饌。安既至，所設唯茶果而已。俶遂陳盛饌，珍羞必具。及安去，納杖俶四十，云：『汝既不能光益叔父，奈何穢吾素業？』」（陸納做吳興太守時，紅極一時的衛將軍謝安常常去拜訪陸納。陸納哥哥的兒子陸俶抱怨叔父招待貴客之物僅僅是些茶果，但又不敢去問陸納，便自作主張私底下備下豐盛的菜餚。待謝安又來做客時，陸納仍舊只為貴客備以清茶和新鮮水果。陸俶便趁機獻上了一桌山珍海味。等到謝安離開，陸納立即火冒三丈，杖責了陸俶四十大板，邊打邊氣憤地罵他：「你既不能給叔父爭光，為何還要玷汙叔父一直謹持的儉樸作風呢？」）

在聲譽比權勢更為重要的東晉，陸俶為巴結權貴而獻上的珍饈，無疑砸了陸納清靜好德的名聲。

同樣是在東晉後期，著名的權臣桓溫也是個愛茶之人，茶在桓溫那裡不僅是一種嫻靜的飲品，更成為一種樹立君子形象的手段。

桓溫出身士族卻中途沒落，十五歲時，父親被人殺害，少年桓溫發誓要重振家業，後來憑藉才華和長相被晉明帝召為駙馬。桓溫帶兵平定了巴蜀地區，滅了成漢政權，又三次出兵北伐，打擊了氐（ㄉㄧ）族、羌族、鮮卑族等外族勢力，也由此成為東晉時代一人之下萬人之上的權臣。

桓溫集軍權、政權於一身，但在奢靡之世卻儉約自苦，每次宴飲僅以茶果待客。此舉也為桓溫贏來了不少擁戴者。

在唐朝房玄齡等人合著的《晉書》中，有一段桓溫愛茶的記載：「桓溫為揚州牧，性儉，每宴飲，唯下七奠柈茶果而已。」（桓溫做揚州牧，生活儉樸，每次宴飲只設七盤茶果待客而已）

不管是真君子陸納還是偽名士桓溫，在晉朝清淡遁世風潮影響下，以飲茶立身樹德已是相當普遍的現象。

除了政權、名士、朝廷，茶還記載於鬼神之說的文籍中。

東晉初年，沒有設立專職的歷史官員，經人引薦出身於

官宦世家的干寶被晉元帝任命為司徒右長史，開始負責撰寫晉朝國史。干寶本人聰明好學，閱讀範圍極廣，熟讀史書，更精通周易，史官的經歷又增廣了他的見識。後來干寶蒐集了各地民間鬼怪故事撰寫成了流傳後世的《搜神記》。

在這部記錄民間鬼怪故事的《搜神記》裡，茶的身影隨著死去之人出現了：「夏侯愷因疾死。宗人字苟奴，察見鬼神。見愷來收馬，並病其妻。著平上幘（ㄗㄜˊ），單衣入，坐生時西壁大床，就人覓茶飲。」（夏侯愷因病去世，宗族裡有個人叫苟奴，他能夠看到凡人所看不到的鬼和神。某一日苟奴見到死後的夏侯愷像往日一樣走到馬廄去牽愛馬，隨後夏侯愷的髮妻便染上了重病。後來，苟奴又看到夏侯愷戴著頭巾，穿著生前常穿的單衣，坐在他生前常坐的那張靠西牆的大床上，呼喚下人快來上茶。）

▍兩晉之西晉：《與兄子南兗州刺史演書》

在戰事紛亂的西晉，也藏著許多愛茶人，比如名將劉琨。劉琨是西漢中山靖王劉勝的後代，人長得偉儀英俊，性情灑脫不羈，青少年時便以過人的文采震驚了京都洛陽。作為金谷二十四友之一，年紀最小的劉琨卻最為有才學，善詩賦，通音律，為司州主簿時，與祖逖聞雞起舞發奮勵志的故事一度被後世作為激勵年輕人的佳話。

　　可惜生逢亂世，劉琨先是經歷了八王之亂，又經歷了永嘉之亂，國內戰事剛剛平息，北方的少數民族趁著西晉內部紛亂虛弱侵入中原。在西晉後期，名將劉琨被委任並州刺史，孤軍抵禦匈奴，堅守晉陽近十年。

　　愛國之士劉琨生平有兩大隨身之物，一是胡笳（ㄐㄧ　ㄚ），二是茶。愛好音樂的他常帶著北方游牧民族的胡笳，孤獨寂寞或興起時便奏上一曲。在被匈奴強兵圍城的時候，苦等晉國的援兵不到，眼看就要糧草盡絕，劉琨在半夜登上城樓，奏起了極其悲涼淒切的〈胡笳五弄〉。這首曲子帶有游牧民族色彩，樂曲在寂靜的深夜隔空傳到了敵營，匈奴士兵大為震撼，不少人因為思念家鄉紛紛落淚，扔了兵器回了草原。不過這只是戰爭中的一個意外。

　　劉琨雖然是個有才有學的報國志士，無奈日日目睹晉朝不斷衰落，山河破碎，強敵肆意入侵，自己身邊的百姓生活在戰亂殺戮之中，身為掌兵者卻毫無辦法挽回局面，從而身心煩悶，常常以喝茶散悶解愁。

　　〈與兄子南兗州刺史演書〉是劉琨寫給他哥哥的兒子劉演的一封家書，當時劉演任南兗州（位於今揚州市區）刺史。從此封平常的家書中，我們這些後人便讀到了劉琨在信中向姪子索茶之事：「前得安州乾薑一斤，桂一斤，黃芩一斤，皆所須也。吾體中潰悶，常仰真茶，汝可置之。」（前

段日子，我收到了安州的乾薑一斤，桂一斤，黃芩一斤，這些恰好都是我正需要的。現在我的身體已經變得很不好了，思緒萬千，內心也極其煩悶，常常需要借助好茶來提神醒腦。演兒，可以為我購置一些。）

讀完這段話，不禁為劉琨心疼。處在戰爭前線的文人劉琨，一生多半在戎馬中度過，一支胡笳，一盞清茶，看人間紛亂，望國土破碎。苦茶在他那裡與其說是德行的見證，不如說是亂世之中一份溫厚的陪伴。

▍西晉飲茶神怪傳說：《司隸教》、《神異記》

晉朝時期玄學佛學極盛，茶，在鬼鬼怪怪、聖僧神佛的傳說中自然也不少見。剛剛講了東晉時代干寶《搜神記》裡關於死人夏侯愷飲茶的故事，現在再說說另幾個與茶相關的鬼神故事吧。

西晉有位文學家叫傅咸，他是曹魏扶風太守傅幹的孫子、司隸校尉傅玄的兒子，因有才學被任命為太子洗馬、御史中丞等官職，去世後被追贈為司隸校尉。傅咸為官剛正不阿，時常上奏忠諫，提醒君主儉樸為政，「奢侈之費，甚於天災」。著有〈青蠅賦〉、〈螢火賦〉等詩篇，也曾著《司隸教》。

崇尚儉樸的傅咸也是位愛茶人，他在《司隸教》中便記載了一則有趣的與茶相關的故事。「聞南市有蜀嫗作茶粥

賣，為廉事打破其器具。後又賣餅於市。而禁茶粥以困蜀姥，何哉？」（聽說蜀地有一個老婦在南市做茶粥賣給行人，廉事看到她賣茶粥，便摔了賣茶老婦的器具。但允許她在集市上賣茶餅。不允許人家賣茶粥，讓這老婦陷入困境。這樣做究竟是為什麼呢？）

看來，茶從西晉開始就已經在集市上買賣了。

西晉惠帝時有一位道士叫王浮，他曾做過天師道祭酒一職，在這位道人所著的志怪小說集《神異記》中，也有一則茶事記載：「餘姚人虞洪入山採茗，遇一道士，牽三青牛，引洪至瀑布山曰：『子，丹丘子也。聞子善具飲，常思見惠。山中有大茗，可以相給，祈子他日有甌犧之餘，乞相遺也。』因立奠祀，後常令家人入山，獲大茗焉。」（話說在晉代永嘉年間，有一個叫虞洪的餘姚人。他時常進山採茶，有一次在採茶的途中遇到一位道士模樣的老頭。這個老頭手牽著三頭青牛，把虞洪邀請到瀑布山附近，然後告訴他說：「我就是人們口中所說的仙人丹丘子，早就聽說你很擅長煮茶，愛茶的我一直想沾沾你高超茶技的光。現在我告訴你一個祕密，在這座山中長著一棵大茶樹，可以供你採摘，希望你哪天煮茶把喝不完的茶送給我些。」後來餘姚人虞洪專門給仙人丹丘子設立了祭奠的地方，時常拿來好茶祭拜丹丘子，也常命家人進山尋茶，最後果然找到了那棵大茶樹。）

　　道人王浮在這個小故事裡，引出了道家仙人丹丘子，可見茶也是修道修仙之人所愛之物。

| 西晉名詩裡的茶：〈嬌女詩〉、〈登成都樓詩〉

　　西晉時太康元康年間，出了許多詩人文學家，其中頗有名氣的要屬「三張二陸兩潘一左」八人，他們代表了太康詩壇的最高成就。「三張」指張載、張協、張亢兄弟三人，「二陸」指文學家陸機和他的弟弟陸雲，「兩潘」指文學家潘岳和潘岳的姪子潘尼，「一左」就是指大名鼎鼎的左思。

　　在這八人之中，能與司馬相如、班固、張衡等相並稱的大文學家，非左思莫屬了。

　　左思出身寒微，父親當初只是一個小吏，在講究門第等級的晉朝，左思可謂處於權勢的最底層。他和西漢另一位大文學家揚雄一樣，從小患有嚴重口吃，但賦文之才很早就受人仰慕。左思曾花十年時間撰寫《三都賦》，著作一出，「豪貴之家，競相傳寫，洛陽為之紙貴」，此賦也與司馬相如的〈子虛賦〉、班固的《兩都賦》、張衡的《二京賦》，被世人傳為詩歌辭賦裡的佳作。

　　大詩賦家平日裡也很喜歡喝茶，不信的話，我們就來讀讀左思的另一篇名作〈嬌女詩〉：

　　吾家有嬌女，皎皎頗白晳。

　　小字為紈素，口齒自清歷。

　　有姊字蕙芳，眉目粲如畫。

　　馳騖翔園林，果下皆生摘。

　　貪華風雨中，倏忽數百適。

　　心為茶荈劇，吹噓對鼎立。

　　意思是說：「我有個疼愛的寶貝女兒，生得是白白淨淨又清秀，我的這個寶貝女兒小名叫紈素，口齒伶俐，人也俐落有靈性。小女紈素還有個姐姐叫蕙芳，眼睛明亮有神，像從畫中走出來的古代美女。她們姐妹兩人喜歡在果園裡追逐嬉戲，那樹上的果子還沒熟就摘下來生吃。紈素和蕙芳喜歡花、喜歡風、喜歡雨、喜歡自然界的一切事物，互相追逐著跑進跑出幾百次也不覺得累。兩個小女兒都喜歡喝茶，每當看到我煮茶時，她們為了讓茶快點煮好，呼哧呼哧對著煮茶的鼎吹氣。」

　　在這首〈嬌女詩〉中，左思描寫滿身嬌態的少女互相對著茶鼎吹氣，「心為茶荈劇，吹噓對鼎立」。雖非專門寫飲茶，無心之筆，卻讓人瞥見了飲茶的習慣已沁入當時文人的日常生活中。

　　此外，「三張」之首的張載也是愛茶之人，他在一首讚美成都的詩歌〈登成都白菟樓詩〉（即〈登成都樓詩〉）中

曾把茶奉為蜀地可「冠六清，播九區」的名產。

> 借問揚子舍，想見長卿廬。
> 程卓累千金，驕侈擬五侯。
> 門有連騎客，翠帶腰吳鉤。
> 鼎食隨時進，百和妙且殊。
> 披林採秋橘，臨江釣春魚。
> 黑子過龍醢，果饌逾蟹蝑。
> 芳茶冠六清，溢味播九區。
> 人生苟安樂，茲土聊可娛。

這首詩說的是：「想問問當年揚雄住的破草舍在哪裡，想見見詩賦之主司馬相如的故居。往昔的蜀地曾有兩位坐擁千萬金的富豪程鄭、卓王孫，他們的生活華麗奢侈得堪比漢代五侯，門前的騎客每日接連不斷，尊貴客人們身上飄逸著精緻的綠色綢帶，名貴的吳國寶刀配在腰間。富豪家中擺滿了一鼎鼎山珍海味，那些罕見的佳餚調和了百味的鮮美特殊。在蜀地秋天時撥開叢林就可採到味道甘甜的橘子，春天時在江邊垂釣便能釣到肥美的春魚，那些黑子魚肉味道堪比海中的龍肉，蜀地當季的水果更勝過鮮美蟹醬。還有香茶遠勝於水、漿、醴（ㄌㄧˇ）、醇、醫、酏（ㄧˊ）六種飲品，漫溢的茶香早在九州廣為流傳。如果人這一生只圖安逸享樂，成都可算得上盡情娛樂的勝地。」

▍飲食類文獻：《七誨》、《出歌》、《食檄》

關於蜀地名產「茶」，除了西晉張載的一首〈登成都白菟樓詩〉以外，在我讀過的不少文獻中都有類似記載可做證實。比如東漢末年的傅巽在《七誨》中列舉各地名產風物，便有說到茶：「蒲桃、宛柰（ㄋㄞˋ）、齊柿、燕栗、峘（ㄏㄨㄢˊ）陽黃梨、巫山朱橘、南中茶子、西極石蜜。」（蒲國的葡萄，大宛國的柰子，齊地產的柿子，燕地的板栗，峘陽的黃梨，巫山的紅皮小橘子，南中的七子餅茶，天竺國的冰糖。）

蒲國的葡萄，大宛國的柰子，天竺國的冰糖，這些都是海外的難得珍物，在交通不便且戰亂的時代，茶能和這些地區的珍品一起被列入其中，可見遠至東漢末年三國之初，茶就已經是非常名貴的物產。晉朝詩人孫楚記錄名產風物的《出歌》中，對茶也有提及：「茱萸出芳樹顛，鯉魚出洛水泉；白鹽出河東，美豉出魯淵。薑、桂、茶荈出巴蜀，椒、橘、木蘭出高山；蓼蘇出溝渠，精稗出中田。」（茱萸生長在常綠帶香的樹梢之巔，鮮肥的鯉魚生長在洛水的深淵；白如雪的食鹽出產於山西，美味的豆豉出自山東。薑、桂子、茶葉出自巴蜀，花椒、橘子、木蘭出自高山；蓼蘇長在溝渠旁邊，優質的好米出自良田中間。）

弘君舉《食檄》裡也說：「寒溫既畢，應下霜華之茗。

三爵而終，應下諸蔗、木瓜、元李、楊梅、五味、橄欖，懸豹、葵羹各一杯。」（客人互相寒暄完，首先需請客人飲三杯飄著白色浮沫的好茶，而後再拿出甘蔗、木瓜、李子、楊梅、五味、橄欖等上等水果，隨後再盛上豹羹、葵羹各一杯。）可見在飲食禮節方面，一杯好茶是主人禮貌待客不可缺少之物。

歷史上記載茶的文獻實在多不勝數，《茶經》中引用的每一篇文獻其實都有它的深意，針對後面引用的這些文獻，我就不一一複述每個文獻的歷史背景和撰寫人的故事了，直接原原本本呈現出來內容給大家吧。方便於閱讀的同時，也可以迅速了解茶史的大概。

茶功效與名稱的文獻記載：《華佗食論》、《食忌》、《爾雅注》、《世說》

茶味微苦。在開篇中我也講到了飲用苦味的茶，能夠平衡體內五氣運行，有利於身體健康。對此多部文獻中均有記載。

華佗《食論》說道：「長期飲用苦茶，有益於人頭腦清醒，思路清晰。」

道人壺居士也在《食忌》中寫：「長期飲用苦茶，能夠清除掉身上的濁氣，身體輕健好似羽化升仙，如果茶和韭菜一起吃的話，會增加體內濁氣，使得身子變沉重。」

西晉末年的文學家兼方士郭璞在《爾雅注》裡說：「茶樹矮小如梔子花樹，冬天葉子也不會凋零，採了茶的葉子可以煮粥食用。如今人們把早上採摘的茶葉叫茶，晚上採的茶葉叫茗，有的地方也稱為荈。蜀地的人習慣叫它為苦茶。」

南朝宋劉義慶召集門下食客共同編撰的《世說新語》中，也有一個關於茶和茗叫法的名人故事，故事的主角是西晉美男子任瞻。任瞻，字育長，少年時起便名聲遠揚。不過自從任瞻橫渡過長江後，就失去了原先的靈氣。有一次他到一戶人家做客，主人家給他奉上了一杯茶，任瞻就問主人：「這是茶，還是茗呢？」說完這句話，他察覺到身旁在座的人臉上露出驚訝疑惑的表情，便馬上慌忙為自己開脫說：「剛才我的意思是問這茶是熱的還是冷的。」

其他茶典文獻：
《續搜神記・晉武帝》、《晉四王起事》、《異苑》、《廣陵耆老傳》、《晉書・藝術傳》、《續名僧傳》

《續搜神記・晉武帝》中也同樣記載了一則關於茶的傳說：「晉武帝時期，有一個名叫秦精的宣城人，他時常入武昌山採茶葉。有一次採茶的時候，秦精遇到了一個毛人，毛人高約一丈多，把秦精帶到了山下，將一叢叢茶樹指給秦精看後離開了。過了沒多久，離開的毛人又折返了回來，掏出抱在懷裡的橘子贈送給了秦精，秦精非常害怕，背起茶便回了家。」

　　盧綝（ㄔㄣ）在記錄晉朝八王之亂的小說《晉四王起事》中，也提及了茶：「惠帝蒙受屈辱被遷出宮，重新返回京都洛陽後，黃門用瓦盂盛上好茶敬獻給惠帝。」

　　南朝宋人劉敬叔所撰的志怪小說集《異苑》中有一則關於茶的鬼怪故事：「剡縣陳務的妻子，青年的時候曾帶著兩個兒子守寡，她特別喜歡喝茶。因為家裡面有一座古墓，每次喝茶時她都會先祭祀一碗給古墓。兩個兒子很煩這種事，於是就對母親說，您給古墓祭祀茶，它只是個古墓，知道什麼？都是做無用之功！兩個兒子當場就想把古墓給挖了，經過母親苦苦勸阻才沒有掘墓。到了那天晚上，陳務的妻子夢到有人跟她說：「我住在這座古墓裡已經三百多年了，妳的兩個兒子總想著毀了它，全託了妳的保護才保存完好。不僅如此，妳還常常上供好茶給我，雖說我只是地下一片枯骨，但豈能忘記恩德而不報答呢？」等到天亮了，剡縣陳務的妻子便在庭院裡發現了十萬錢。那錢好像是已經埋了很久，但串錢的繩了卻是全新的。她拿著古錢，並將昨晚夢中人所說的話告訴了兩個兒子，兩人聽完後非常慚愧，從此之後，更加用心祭祀供奉家中的這座古墓。」

　　《廣陵耆老傳》中也記載了一則關於茶的神話傳說：「在晉元帝時期，有一位上了年紀的老婦人，她每天早上一個人提著壺茶去集市上賣雨花茶，集市上的人爭相購買，從早上

一直賣到晚上，茶器中的茶水卻一點都沒減少。她將賣茶賺的錢散發給路旁孤苦伶仃的窮人與乞丐。有人懷疑她身懷異能，於是州郡的官員派衙役抓了正在賣茶的老婦人，並把她關在了大牢裡。就在那天晚上，老婦人提著賣茶的壺從牢獄窗口飛走了。」

《晉書・藝術傳》中記載關於修道升仙以及高僧大德的，有一篇名為〈單道開〉的文章，講述了東晉名僧單道開的故事，其中也曾提及茶：「敦煌人單道開不畏嚴寒酷暑，經年服用小石子為食。所吃的藥含集了松、桂、蜜的精氣，所飲用的只有茶和紫蘇而已。」

像這樣高僧大德喜歡飲茶的故事還有許多，《釋道該說續名僧傳》中就講了愛茶高僧法瑤的故事：「南宋時期的高僧法瑤，本姓楊，河東人，永嘉年間南渡長江，在武康的小山寺遇到了沈台真。台真君邀請高僧法瑤常住武康小山寺，那時候法瑤已經很老了，以茶代飯。永明中，皇帝下令讓吳興的官員以盛禮護送法瑤進京，那一年法瑤七十九歲。」

君王也好，高僧也好，修仙成道的仙人也好，他們的愛茶之心是相同的。

南北朝文獻：《江氏家傳》、《宋錄》、〈雜詩〉、〈謝晉安王餉米等啟〉、《雜錄》、《後魏錄》

《江氏家傳》中記載了江統勸諫的故事：「江統，字應元，轉任司馬遹的太子洗馬。曾經上書勸諫道：『您在西園賣醋、麵、籃子、菜、茶之類，太有損國家的體面。』」司馬遹的舅舅便是做買賣的人，他將茶作為買賣的物品放在自己的集市上賣，也不足為奇了。

《宋錄》中記載：「劉宋孝武帝的兩個兒子新安王劉子鸞和豫章王劉子尚，前往八公山拜訪曇濟道人，道人擺茶招待了兩位王子，豫章王劉子尚嘗了嘗茶，說道：『這明明就是甘露啊，怎麼可以說是茶呢？』」真

想親口嘗一嘗曇濟道人的茶。

南宋有個著名畫家叫王微，不僅畫工傳神，詩詞歌賦也超乎常人，他的〈雜詩〉中也有茶的影子。「孤孤寂寂地關上了高閣的門，這一座空空蕩蕩的豪樓廣廈啊。我日日等您您卻永遠不會歸來，就收了眼淚從今以後以苦茶度日吧。」可憐的採桑女子，丈夫有宏圖大志征戰在外，最後的結局卻是客死他鄉，臨走時的一句長別成了永別。採桑女子便以苦茶為伴，成了獨飲者。

除了王微〈雜詩〉中的採桑女子愛飲茶，南朝劉宋時文人鮑照的妹妹鮑令暉也極愛飲茶，她還曾為此專門寫過一篇

〈香茗賦〉。治國的賢主南齊武皇帝在其遺詔中寫道：「我的靈座上不要以殺生作為祭品，僅擺些餅果、茶飲、乾飯、酒餚就好了。」

南朝梁國大才子劉孝綽在〈謝晉安王餉米等啟〉中用華麗的文字記載道：「李孟孫君傳來了您下達的告諭，全賴您垂青，我收到了您賞賜的米、酒、瓜、筍、酸菜、肉乾、醃魚、茗等八種物品。所贈的美酒真是醇香四溢啊，整個新城都能聞到香味，酒的味道更是賽過了雲松；所贈的筍是水邊剛抽芽的嫩筍，遠勝過菖蒲、荇（ㄒㄧㄥˋ）菜等珍饈；生長在田間肥碩的瓜果，比味道絕好的珍果還鮮美；絲線束捆的野鹿肉，也不及您贈送的肉脯香氣襲人；醋魚比裝在陶瓶裡的河鯉更好；您所贈送的稻米如美玉一樣粒粒璀璨；茗茶如上等稻米、醋魚等物一樣精緻；酸菜光看看顏色就讓人食慾大增。所贈食物如此豐盛，免去了籌備行千里的糧食，也省去了三月播種耕秧之勞。臣子感恩您如此大的恩惠，將永生難忘。」

南朝梁國還有一位高超的醫藥家叫陶弘景，他在所著的《雜錄》中記載了茶的功用：「久服苦茶很容易使人脫胎換骨，昔日得道仙人丹丘子就很喜歡飲茶。」

《後魏錄》中記載琅琊王肅在南朝任職時，特別喜歡飲茶、喝蒪菜羹湯，等到他到了北方，又特別喜歡吃羊肉、喝

牛羊奶。有人就問王肅：「茶和奶哪個更好？」王肅就回道：
「茶太不幸了，做了牛羊奶奴僕。」

地志文獻：《坤元錄》、《括地圖》、《吳興記》、《夷陵圖經》、《永嘉圖經》、《淮陽圖經》、《茶陵圖經》

《坤元錄》中記載道：「從懷化的溆浦縣向西北走三百五十里路，會看到一座山。山名叫無射山，據說當地的少數民族每當到了節日喜慶的日子，親族的人舉辦大型的聚會，在山上唱歌跳舞慶祝節日。這座無射山就盛產茶樹。」

《括地圖》中也收錄了產茶葉的產地：「從臨遂縣向東走上一百四十里地，有一條清澈的溪流旁種滿了茶樹。」

山謙之在他的《吳興記》中也記了一處產茶之地：「吳興縣向西二十里有溫山，山中出產專門進貢給皇上的好茶。」

此外，《夷陵圖經》中記載：「黃牛山、荊門山、女觀山、望州山等大山，盛產茶葉。」《永嘉圖經》中記載：「永嘉縣偏東三百里處，有白茶山。」《淮陰圖經》中記載：「山陽縣以南二十里，有長滿茶樹的茶坡。」《茶陵圖經》中記載：「茶陵，意思就是陵谷中生長著茶。」

藥書文獻：《桐君採藥錄》、《本草・木部》、《本草・菜部》、《枕中方》、《孺子方》

在中國最早的藥書《桐君採藥錄》中詳細講述了茶的藥用：「西陽、武昌、廬江、晉陵等地人好飲茶，所有主人都會特意為客人準備清茶。茶煮起來水面會起沫餑，喝了它有益於健康。大凡能當作飲品的植物，多取其葉子熬煮，但是天門冬、拔揳則取根部煮飲，喝了也是對人有好處的。湖北巴東地區還有真茶，喝了這樣的茶，晚上就睡不著覺了。在當地有個習俗，就是把檀葉和大皂李葉煮了，以代替茶，兩者的植物屬性都寒。此外，南方有種植物叫瓜蘆樹，瓜蘆樹的樣子就和茶很相似，葉子的味道極為苦澀，研製成碎屑狀，煮了喝也讓人通宵睡不著覺。煮鹽人都以茶做飲品，不過呢，相較而言，飲茶的風氣，交州和廣州最盛行，客人來了先擺茶招待，還會加一些檸檬草之類的香草。」

《本草・木部》中記載：「茗是一種苦茶，味道甘苦，偏寒性，無毒。主治瘻瘡，利尿道，也能除痰解渴清熱。飲茶使人精神振奮，很難入睡。秋天採摘的茶葉味道是苦的。茶能下氣，能助消化（應該春天採茶為宜）。」

《本草・菜部》中記載：「苦茶，又叫茶草，又叫選，還有一個名字叫游冬。它多生長於四川地區的川谷、山嶺以及道路旁，生命力非常頑強，能熬過非常寒冷的冬天不會被凍

死。陽春三月三日採摘，放在陰處晾乾。（我懷疑所謂苦菜恐怕就是現在的茶，古人把苦菜和茶都叫茶，煮湯或粥喝了令人睡不著覺）《詩經》曾有云「誰說荼苦」（誰說茶苦）；又有「菫荼如飴」（飲茶自甜），指的都是苦菜。陶弘景說它是苦荼，屬於木類，不屬於菜類。茶，春天採摘，所以叫苦樣。」

《枕中方》中記載：「治療積年的瘻瘡，取苦茶、蜈蚣兩者一起放在火上烤炙。烤炙到香味散發出來，分成相等的分量搗碎，放在羅篩裡篩出雜質。一份加入甘草，和煮茶一樣煮成湯，用湯水擦洗患處，另一份藥末用於外敷。」

《孺子方》中記載：「治療不明原因的小兒驚厥，取苦茶和蔥的根鬚，煎服。」

茶的事

　　《茶經》第七篇——〈七之事〉是僅有七千餘字的《茶經》中筆墨最重的一篇。陸羽在〈七之事〉中介紹了飲茶的歷史，先一一列出了茶史上著名的人物，遠至上古時期的神農氏，近到唐朝開國元勳徐勣，共四十二人。其中涵納了治國賢君、名士、文人、將領、仙人、鬼怪、名僧、道人、百姓、婦女、老翁，幾乎每一段歷史、每一個階層都深藏了無數愛茶人，踥過興興衰衰周而復始的歷史長河，飲茶人未見少只見多。

　　為了讓人信服，陸羽在列完四十多位與茶結緣的人之後，隨即列出相應的文獻：《神農‧食經》、《爾雅》、《廣雅》、《晏子春秋》、〈凡將篇〉、《方言》、《晉中興書》、《晉書》、《搜神記》、《司隸教》、《神異記》、《七誨》、《坤元錄》、《括地圖》、《夷陵圖經》、《永嘉圖經》、《淮陰圖經》、《茶陵圖經》等四十九條史料，涉及史書、地志、醫藥書籍、志怪小說集、詩歌辭賦、家人書信、皇帝御詔等多種文獻形式，涵蓋了茶的傳說、茶的藥用價值、茶的產地、以茶待客的習俗、茶的販賣等多種內容，蒐集史料之多，內容之廣，治學之謹，令後人不得不拜服。

　　這就是陸羽的性子，就像他講茶器製造的尺寸時從來都不用「約」字，精確，嚴謹，務實。

　　這些資料不僅在〈七之事〉中作為茶的史證，更貫穿了《茶經》全書成為其他篇幅的史料。如〈一之源〉裡「茶」字的考證，〈四之器〉中「瓢」的引證，〈五之煮〉「沫餑」出於《本草綱目》。

　　陸羽起筆寫《茶經》時唐朝大地上到處充滿廝殺戰亂，他或許就帶著諸多古書在逃亡，待安史之亂被平定，陸羽在南方的寺廟裡重新打開這些書籍，把〈七之事〉寫了出來。

　　一千多年前的唐朝，沒有網路，交通不便。陸羽白天行路訪茶，夜晚讀書蒐集史書文籍，沒有人知道他一個人到底走了多少路，也沒有人知道他獨自經歷過多少個無人相安慰的夜晚，中途有沒有想過放棄？他會懷疑自己所做

之事無意義嗎？沒有，沒有放棄，也沒有懷疑。這也是陸羽的性子，一生只為茶，也如茶。

〈七之事〉是僅有七千餘字的《茶經》中字數最多的一篇，翻譯此章所花費的時間也耗時最久。除了對每部文獻與提及的時間進行確認，譯者還特意找了陸羽列出的人物背後的故事，發現陸羽在此篇中所提及的每個人物其實都有他的用意：大德的神農氏嘗百草初識茶；輔國聖賢周公將茶納入祭祀聖品使茶名揚天下；清明簡政的晏子以茶作為精簡德行之物，效仿茶的德行；排斥鋪張奢侈的司馬相如把茶納入孩童識字的書籍；簡樸律己的陸納以茶待君子謝安……

每一個飲茶人都符合茶的德行，哪怕權臣桓溫飲茶也是為了用茶德為自己樹立形象。這可謂陸羽的良苦用心。

《茶經》因為有了〈七之事〉，也成為歷史上第一本總結茶歷史的書籍。在盛唐之前，魏晉名士已把飲茶作為文人墨客日常生活必不可少的部分，就如飲酒一般，不少詩歌史書中對飲茶有文字記載，但陸羽是第一個把如此零散的記載匯聚在一起的人，由此也創造了茶文化的一個開端。就像浩瀚宇宙中，陸羽把屬於茶的星星一顆一顆摘了下來，匯聚在同屬於茶的天空之下。後來的人們仰起頭時，所見的茶才有了歷史。因為有了歷史，才有了屬於茶的文化和領地。

八 之出

◆ 好茶產區

唐朝貞觀元年，曾併州縣，將全國分為十道，道下面設置了各州。這十道分別為關內道、河南道、河東道、河北道、山南道、隴右道、淮南道、江南道、劍南道、嶺南道。本來只是地理劃分，在後世一場大亂之後，「道」也成了如今有實權的機構。無論地方的名稱怎麼變，山不會隨人的意志消失，江河也不會更換源頭。無論時代如何變遷，戰爭如何蔓延，遠古時期已生長在此的茶，還是會一直生長下去，只要人們飲茶的習慣還在，對品一口好茶的意念還在，對茶的愛意還在。

▎山南

山南道的茶，應數峽州出產的最為上等。峽州的茶多生長在遠安、宜都、夷陵三縣的山谷中。

襄州、荊州產的茶略次些。襄州的茶多生長在南漳縣的山谷，荊州的茶生長於江陵縣的山谷。

衡州產的茶就差了些。衡州的茶生長在橫山、茶陵兩縣的山谷。金州、梁州產的茶最為下等，金州的茶生長在西

城、安康兩縣的山谷；梁州的茶多生長在褒城、金牛兩縣的
山谷。

▎淮南

淮南道的茶，應數光州出產的最為上等。光州的茶生長
在光山縣黃頭港附近，和山南道峽州的茶品質相同。

義陽郡、舒州產的茶略次些。義陽郡的茶生長在義陽縣
鐘山一帶，和山南道襄州的茶品質相同；舒州的茶生長在太
湖縣潛山一帶，和山南道荊州的茶品質相同。

壽州產的茶就差了些。盛唐郡的茶生長在霍山一帶，和
山南道內衡山茶品質相同。蘄州、黃州產的茶最為下等。蘄
州的茶生長在黃梅縣山谷裡，黃州的茶生長在麻城山谷裡，
這些地方的茶和山南道荊州、梁州的相同。

▎浙西

浙西道的茶，應數湖州產的最為上等。其中，生長在長
城縣顧渚山谷的茶是湖州最好的茶，與山南峽州、淮南光州
的品質相同；生長在山桑、儒師二塢、白茅山、懸腳嶺的茶
稍微次一些，與襄州、荊州、義陽郡的品質相同；生長在鳳
亭山，伏翼閣，飛雲、曲水二寺及啄木嶺的茶，相比而言更
差一些，與壽州、衡州的相同；生長在安吉、武康二縣山谷
裡的茶，與金州、梁州品質相同。

　　常州產的茶略次些。常州義興縣的茶，生長在君山、懸腳嶺北面山峰附近，茶品和荊州、義陽郡差不多；生長在圈嶺、善權寺、石亭山一帶的茶，與舒州的類同。

　　宣州、杭州、睦州、歙州產的茶差了些。宣州的茶，生長在宣城雅山一帶，與蘄州的茶品差不多；太平縣的茶分布在上睦、臨睦一帶，這裡的茶和淮南道黃州所產的茶等級相同；杭州臨安、於潛二縣的茶，生長在天目山，和舒州產的茶等級相同；錢塘江的茶，多產自天竺、靈隱二寺；睦州的茶多產自桐廬縣的山谷，歙州的茶多產自婺源的山谷，這些地方的茶，等級和衡州相同。

　　潤州、蘇州產的茶最為下等了。潤州江寧縣的茶生長在傲山，蘇州長洲縣的茶生長在洞庭山，這些地方茶的等級，和金州、蘄州、梁州相同。

▍劍南

　　劍南道的茶，應數彭州產的茶最為上等。彭州的茶多生長在九隴縣、馬鞍山、至德寺、堋（ㄆㄥ ´）口一帶，茶的等級和品質與襄州相同。綿州、蜀州產的茶略次，綿州龍安縣的茶生在松嶺關，茶的等級和品質與荊州的相同。其中，生長在西昌、昌明、神泉縣西山的茶，也很好，但是過了松嶺的茶就不要採了。蜀州青城縣的茶生長在丈人山，茶的等

級和品質和綿州的相同。另外，青城縣有散茶、木茶。

邛（ㄑㄩㄥˊ）州、雅州、瀘州產的茶差了些。雅州的茶生長在百丈山、名山，瀘州的茶生長在瀘川，這些地方茶的等級與品質，和金州的相同。

眉州、漢州產的茶最為下等，眉州丹稜縣生長在鐵山上的茶，漢州綿竹縣生長在竹山的茶，等級與品質和潤州的相同。

浙東

浙東道的茶，應數越州產的最為上等。越州餘姚縣的茶，生長在瀑布泉嶺，又被人稱作「仙茗」。大茶樹上產的茶確實很鮮美，小茶樹的茶和襄州茶差不多。

明州、婺州產的茶略次。明州鄮（ㄇㄠˋ）縣的茶生長在榆莢村，婺州東陽縣的茶

生長在東白山上，茶的等級和品類和荊州的相同。

台州產的茶就比較差了。台州始豐縣的茶生長在赤城附近，和歙州茶相同。

其他

黔中道的茶，多生長在恩州、播州、費州、夷州四個地區；江南道的茶，多生長在鄂州、袁州、吉州；嶺南道的茶，多生長在福州、建州、韶州、象州，福州的茶生長在閩

方山山陰處。

不過恩州、播州、費州、夷州、袁州、吉州、福州、建州、韶州、象州等十一州的茶，我沒有親自走訪過，不甚了解，有時候收到好友贈送的這些產地的茶，味道極好。

〈八之出〉和唐朝貢茶制度

世間寶貴臻美之物，往往和權力脫不了關係，如美玉、美畫、美酒、美人、美茶。

自古便有以茶納貢之事，有文獻記載為證的歷史可追溯至西周。西晉末年出生於蜀地大族的常璩（ㄑㄩˊ）曾著《華陽國志》一書。華陽國指現今四川、雲南、湖北，以及甘肅等西南與漢中之地，《華陽國志·巴志》中記載：「武王既克殷，以其宗姬封於巴，爵之以子。其地東至魚復，西至僰道，北接漢中，南極黔、涪。土植五穀，牲具六畜。桑、蠶、麻、苧、魚、鹽、銅、鐵、丹漆、茶、蜜、靈龜、巨犀、山雞、白雉、黃潤、鮮粉，皆納貢之。」

茶和靈龜、巨犀、丹漆等蜀地物產被列為必須給王室的貢品，一起運往西周王室。當然，此時茶還未被廣泛飲用。可能大部分茶被用於為王室貴族治病，以及作為神聖的祭祀物品獻給祖先神靈，為此，西周還制定了相應的掌茶制度，設有專門的掌茶官職。被人知曉的產茶地區也僅

限於西南蜀地。

從西周至唐朝，朝代更迭，統治者更迭，統治者的喜好更迭，唯獨沒有變化的是對豐美物產的納貢。隨著飲茶風氣在隋唐盛行，茶也在唐朝從各類貢品中被分了出來，專門設立了貢茶制度。

唐朝是中國文化盛世，沒有哪一個朝代的文化影響力能與唐朝媲美。李白、王維、杜甫、孟浩然等一批璀璨文人享譽中外，諸國來使紛至長安，灞陵橋外老柳樹送走的客人，哪一位不曾深深感嘆長安街市的繁華？但西元七五五年隆冬，安祿山聯合史思明以討伐楊貴妃和楊國忠為名發動叛亂，玄宗逃亡，國土遭血洗。七六三年，待安史之亂平定，玄宗從西南重回長安，戰爭終於結束，舉國歡慶和平到來。陸羽將平定安史之亂的年代刻在了風爐腳上，就連杜甫也曾作詩說：「劍外忽傳收薊北，初聞涕淚滿衣裳。卻看妻子愁何在，漫卷詩書喜欲狂。」

但是安史之亂剛剛結束，西部的吐蕃又趁勢攻入了長安。又一位唐朝皇帝倉皇出逃，又一場舉國動盪。後多虧郭子儀率兵奪回長安，唐朝才挽回了中唐局面。

耗時七年多的戰爭，耗盡了唐朝積攢的盛世氣象，也讓唐朝從盛唐走向了衰氣初現的中唐。

陸羽一生，少年時歷盛唐，青年時再經戰亂，攜帶書本和茶流離顛沛，結交了幾位可喝茶聊人生的相知摯友，其中有僧人皎然、詩人皇甫冉、書法家顏真卿等名士。在

摯友的傾囊相助下，陸羽寫了《茶經》前三卷。即便處戰亂中，《茶經》前三卷仍不斷流傳，陸羽的名聲也被越來越多的文人知曉。

待內亂平息，為改盛唐的奢侈風氣，恢復被戰爭過度消耗的經濟，唐代宗李豫採取了養民為先的政策，這和提倡「內守」、「為飲最宜精行儉德之人」的茶精神恰好不謀而合，遂於唐大曆五年在顧渚山設立第一處貢茶院。

許多人認為，陸羽《茶經》中的〈八之出〉是唐朝貢茶制度的詳細介紹和反映。但事實上〈八之出〉所列的產茶區要遠遠廣於唐朝的貢茶區。〈八之出〉涉及八道，四十三州郡，四十四縣，對各個道中茶生長的地方，以及茶的品質等級作了詳細記述。在追求嚴謹考實的古代，〈八之出〉所列舉的每一個地方，陸羽可能都親自尋訪過，喝過那裡的山水，嘗過那裡的茶，對於因經濟實力等原因未能親自尋訪過的嶺南道，「恩、播、費、夷、鄂、袁、吉、福、建、韶、象十一州」，陸羽以「未詳」坦誠相告。

關於唐朝的貢茶區，《新唐書·地理志》上有一段記載：「山南道，峽州夷陵郡、歸州巴東郡、夔（ㄎㄨㄟˊ）州雲安郡、金州漢陰郡、興元府漢中郡；江南道，常州陵郡、湖州吳興郡、睦州新定郡、福州常樂郡、饒州鄱陽郡；黔中道，溪州靈溪郡；淮南道，壽州壽春郡、廬州廬江郡、蘄州蘄春郡、申州義陽郡；劍南道，雅州廬山郡。」這十六個貢茶郡遠遠少於陸羽所記載的產茶區。

　　另外中唐人士李肇在記錄唐朝各地物產、制度、軼聞、風俗的《唐國史補》中，對貢茶名目有介紹，其中包括湖州的顧渚紫筍，劍南的蒙頂石花，峽州的碧澗、明月等十幾種貢茶，由此說明《茶經》的〈八之出〉對於產茶區記載的詳細，是任何文獻所不能比的。陸羽憑著個人的探究精神，去茶區親自查訪之後所寫的〈八之出〉，對於各道各州各縣生長的茶的紀錄，為現代研究茶的生長地與栽培提供了寶貴的文獻參考，早已超越了為權力而設的貢茶制度對後代的影響。

　　世間寶貴臻美之物，雖然表面上易被強勢的權力所圈占，但實際上，它們永遠只屬於一心熱愛它們的人。況且為天子所設的貢茶區，皇帝未必能喝到最好的茶，辛辛苦苦採摘的茶最先嘗其鮮味的是茶農，在茶葉進貢到皇宮的茶杯前，宦官也比皇帝本人更先嘗到鮮茶，《康熙微服私訪記》中有一集〈茶葉記〉，宦官控制茶脈，為了不讓皇帝眷戀春茶之味，宮中管茶的老公公給兩代皇帝喝的都是陳茶。居廟堂之高，不如遊歷山川與茶更親近。

　　陸羽生命中書寫的諸多詩歌，也是多作於訪茶途中，比如其中一首〈句〉：

　　辟疆舊林間，怪石紛相向。

　　絕澗方險尋，亂岩亦危造。

　　瀉從千仞石，寄逐九江船。

　　修起長城，繪刻敦煌，存留美瓷……將中國一點一滴

豐富起來的人不是英雄,而是普普通通、平平凡凡、沒錢沒勢的「小人物」。莫說自己的生命有諸多缺憾,便沒了意義,唯一能為生命下定義的是我們一生專注的事情。作為一個後人回首遙望陸羽的一生,不由得平添了許多想要把這份平凡生命活出不平凡的力量。

九　之略

◆ 略用之時

製茶時，如果恰好是春天寒食節，在野外寺院或山野茶園中，大家一起徒手採摘，蒸熟，搗碎，拍茶，放到火上烤炙乾燥後直接飲用，那麼做茶餅的七道工序就可以省了，七道工序中所涉及的相應的工具，包括棨、樸、焙、貫、棚、穿、育，也都可以不用。

至於煮茶所準備的那些器物，如果飲茶者是在松林間，有石頭可坐，那煮茶時的具列便無須攜帶。如果用木柴鼎鍋之類的器物煮茶，那麼像風爐、灰承、炭檛、火筴、交床等器物，可以不用。

飲茶者近處有山泉，或是在溪邊等取水方便的地方，那麼水方、滌方這些清洗的器具可以不用，漉水囊也可以不用。

假如飲茶者在五人以下，能夠把茶碾成茶末，沒有太多的雜質，羅篩可以不用。

假如飲茶者需要攀藤爬山，攀著粗繩子進入山洞，可以先在山口處烤炙好茶，並把烤好的茶搗碎成末，或者用厚紙

包起來，或者裝到盒子裡儲存。這個時候，碾、拂末等碾茶的工具可以不用。

如果水瓢、茶碗、筴、札、熟盂、鹽皿等能用普通的圓竹筐盛放，都籃可以不用。但飲茶的場所在城邑之中、王侯貴族之家，飲茶的二十四件茶具與茶器缺少一樣，都不叫飲茶！

十　之圖

　　如何記下來以上的內容呢？準備上好的白絹，分四幅或六幅，把上面的內容分別謄寫出來，然後掛在房間各個座位的旁邊。那麼，茶的起源、造茶的工具、製茶的方法、茶的器具、煮茶的方法、喝茶的方式、茶的歷史、茶的產地、茶具的略用等以上九項內容，當人們每日就座休息時就可以看得見，久而久之就能將《茶經》銘記於心。於是，《茶經》寫到這裡終於完備了。

原文及注釋

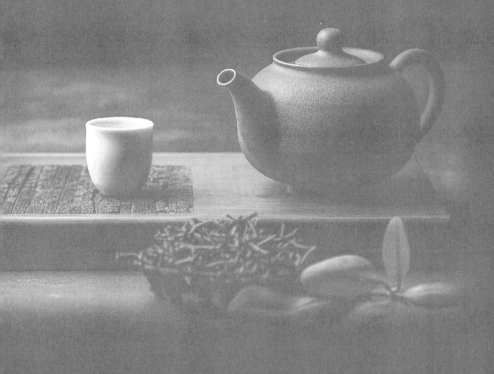

卷上

◆ 一　之源

　　茶者，南方之嘉木也。一尺二尺迺至數十尺。其巴山峽川[02]，有兩人合抱者，伐而掇[03]之。其樹如瓜蘆[04]，葉如梔子，花如白薔薇，實如栟櫚[05]，葉如丁香，根如胡桃。{瓜蘆木出廣州，似茶，至苦澀。栟櫚，蒲葵之屬，其子似茶。胡桃與茶，根皆下孕，兆至瓦礫，苗木上抽。}

　　其字，或從草，或從木，或草木並。{從草，當作「茶」，其字出《開元文字音義》[06]；從木，當作「檟」，其字出《本草》；草木並作「荼[07]」，其字出《爾雅》。}

　　其名，一曰茶，二曰檟，三曰蔎，四曰茗，五曰荈。{周公云：「檟，苦荼。」揚執戟[08]云：「蜀西南人謂茶曰蔎[09]。」郭弘農[10]云：「早取為茶，晚取為茗，或一曰荈[11]耳。」}

02　巴山峽川：指今重慶東部、湖北西部地區。

03　掇：拾取。

04　瓜蘆：即皋蘆。形狀像茶，味道極苦澀。

05　栟櫚（ㄅㄧㄥ　ㄌㄩˊ）：亦作「栟閭」，古書上指棕櫚。

06　《開元文字音義》：由唐玄宗李隆基所撰，又名《聖制開元文字音義》、《御制開元文字音義》，已失傳。

07　荼：古書上指楸樹或茶樹，這裡指茶樹。

08　揚執戟：即西漢史學家、文學家、哲學家揚雄（西元前五十三至前十八年）。

09　蔎：原指古書上的一種香草，也是茶的別稱。

10　郭弘農：即兩晉文學家郭璞（西元二七六至三二四年）。

11　荈：古代主要的茶的名稱之一，現在已經用得很少了。

其地，上者生爛石，中者生礫壤，下者生黃土。凡藝而不實，植而罕茂，法如種瓜，三歲可採。野者上，園者次。陽崖陰林，紫者上，綠者次；筍者上，芽者次；葉卷上，葉舒次。陰山坡谷者，不堪採掇，性凝滯，結瘕[12]疾。

茶之為用，味至寒，為飲最宜精行儉德之人。若熱渴、凝悶，腦疼、目澀、四支煩、百節不舒，聊四五啜，與醍醐[13]、甘露[14]抗衡也。

採不時，造不精，雜以卉莽[15]，飲之成疾。茶為累也，亦猶人參。上者生上黨，中者生百濟、新羅，下者生高麗[16]。有生澤州、易州、幽州、檀州[17]者，為藥無效，況非此者！設服薺苨[18]，使六疾[19]不瘳。知人參為累，則茶累盡矣。

12　瘕（ㄐㄧㄚˇ）：腹中結塊的病。《正字通》中記：「腹中腫塊，堅者曰症，有物形曰瘕。」

13　醍醐：有三種含義，從酥酪中提製出的油；佛教用以比喻佛性，《大般涅槃經・聖行品》中記：「譬如從牛出乳，從乳出酪，從酪出酥，從生酥出熟酥，從熟酥出醍醐，醍醐最上……佛亦如是」；比喻美酒。此處為第一種含義。

14　甘露：露水。

15　卉莽：卉，草的總稱。《說文》中記：「卉，草之總名也。」莽，即草。《小雅》：「莽，草也。」此處的「卉莽」應泛指雜草。

16　百濟、新羅、高麗：唐時位於朝鮮半島上的三個小國，其中百濟位於靠近東海的半島西南部，新羅位於靠近日本海的半島東南部，高麗與中國接壤。

17　澤州、易州、幽州、檀州：均為唐時地名。其中，澤州屬河東道，為現今的山西省晉城；易州、幽州、檀州屬河北道，分別為現今的河北易縣、北京市區、北京周邊的密雲。

18　薺苨：藥草。又名地參，桔梗科，根為紅蘿蔔狀，與人參形似，味甜，可入藥，但藥效與人參不同。

19　六疾：指陰、陽、風、雨、晦、明等六氣失衡導致的寒疾、熱疾、末（四肢）疾、腹疾、惑疾、心疾。《左傳・昭西元年》中記：「天有六氣，降生五味……六氣曰陰、陽、風、雨、晦、明也……陰淫寒疾，陽淫熱疾，風淫末疾，雨淫腹疾，晦淫惑疾，明淫心疾。」

◆ 二　之具

　　籯[20]，一曰籃，一曰籠，一曰筥[21]。以竹織之，受五升，或一斗、二斗、三斗者，茶人負以採茶也。{籯，《漢書》[22]音盈，所謂黃金滿籯，不如一經。顏師古[23]云：籯，竹器也，受四升耳。}

　　灶[24]，無用突[25]者；釜[26]，用脣口[27]者。

　　甑[28]，或木或瓦，匪腰而泥，籃以箄[29]之，篾[30]以系之。始其蒸也，入乎箄；既其熟也，出乎箄。釜涸[31]，注於甑中{甑，不帶而泥之}。又以穀木枝三亞者製之，散所蒸牙筍并葉，畏流其膏[32]。

20　籯（ㄧㄥˊ）：古時竹器。

21　筥（ㄐㄩˇ）：盛物的圓形竹筐。

22　《漢書》：又稱《前漢書》，東漢歷史學家班固編撰，中國第一部紀傳體斷代史，與《史記》、《後漢書》、《三國志》並稱為「前四史」，也是「二十四史」之一，唐初經學家顏師古為其注釋。班固《漢書‧韋賢傳》中記：「遺子黃金滿籯，不如一經。」

23　顏師古：西元五八一至六四五年，名籀（ㄓㄡˋ），字師古，唐初經學家、訓詁學家，著有《匡謬正俗》、《漢書注》、《急就章注》等。

24　灶：用磚石泥土等材料砌成的生火做飯的設備。陶淵明〈歸園田居〉：「井灶有遺處，桑竹殘朽株。」

25　突：煙囪。沒有煙囪的灶，火力集中在鍋底。

26　釜：古代「鍋」的稱謂。

27　脣口：鍋邊沿向外翻出的一道厚邊，唐朝的器物流行留有脣口，有脣口的鍋容易放置「甑」。

28　甑（ㄗㄥˋ）：古代蒸食炊具。

29　箄（ㄅㄧˋ）：竹製的捕魚用具。此處指蒸茶葉的用具。

30　篾：劈成條的薄竹片，亦泛指劈成條的蘆葦、高粱稈皮等，可以編製蓆子、籃子等。唐彥謙〈蟹〉：「湖田十月清霜墮，晚稻初香蟹如虎。扳罾拖網取賽多，篾簍挑將水邊貨。」

31　涸：水乾。

32　膏：膏液（動植物體內或植物果實內的油脂），此處指茶的精華。

杵臼[33]，一曰碓，惟恆用者佳。

規，一曰模，一曰棬[34]。以鐵製之，或圓，或方，或花。

承[35]，一曰臺，一曰砧[36]。以石為之。不然，以槐桑木半埋地中，遣無所搖動。

襜[37]，一曰衣，以油絹[38]或雨衫、單服敗者為之。以襜置承上，又以規置襜上，以造茶也。茶成，舉而易之。

芘莉[39]，一曰籯子，一曰篣筤[40]。以二小竹，長三尺，軀二尺五寸，柄五寸；以篾織方眼，如圃人土羅，闊二尺以列茶也。

棨[41]，一曰錐刀。柄以堅木為之，用穿茶也。

樸，一曰鞭。以竹為之，穿茶以解茶也。

焙[42]，鑿地深二尺，闊二尺五寸，長一丈。上作短牆，高二尺。泥之。

33 杵臼：春搗糧食或藥物等的工具。《漢書・楚元王劉交傳》：「二人諫，不聽，胥靡之，衣之赭衣，使杵臼碓春於市。」

34 棬（ㄑㄩㄢ）：升、盂一類的器物，由曲木製成。

35 承：放置物體的平臺。

36 砧：捶、砸、拍或切東西的時候，墊在東西底下的案板。

37 襜（ㄔㄢ）：用輕薄紡織面料做成的圍裙、車帷等，這裡指鋪在承臺上的一塊絲織品。

38 油絹：用油浸過的絹。

39 芘莉（ㄅㄧˋ ㄌㄧˋ）：芘和莉本是兩種草名，這裡指用竹編織而成的一種列茶（攤晾茶餅）器具。

40 篣筤：本是兩種竹名，此處和芘莉同義。

41 棨（ㄑㄧˇ）：棨在古代有兩種含義，一是指用木頭做的通行證，形狀和戟相似；二是指舊時官員出行的儀仗，用木頭做成。此處指給茶餅鑽孔的錐刀。

42 焙：用微火烘烤，焙乾，焙燒（在物料熔點以下加熱的一種過程）。白居易〈題施山人野居〉：「春泥秧稻暖，夜火焙茶香。」這裡指用來焙茶餅的茶爐，也泛指烘焙用的裝置或場所。

貫[43]，削竹為之，長二尺五寸，以貫茶焙之。

棚，一曰棧[44]。以木構於焙上，編木兩層，高一尺，以焙茶也。茶之半乾，升下棚；全乾，升上棚。

穿｛音釧｝，江東、淮南剖竹為之。巴川峽山紉穀皮為之。江東以一斤為上穿，半斤為中穿，四兩五兩為小穿。峽中以一百二十斤為上穿，八十斤為中穿，五十斤為小穿。穿字舊作釵釧之「釧」字，或作貫「串」。今則不然，如磨、扇、彈、鑽、縫五字，文以平聲書之，義以去聲呼之，其字以「穿」名之。

育，以木製之，以竹編之，以紙糊之。中有隔，上有覆，下有床，傍有門，掩一扇。中置一器，貯煻煨火，令熅熅[45]然。江南梅雨時，焚之以火。｛育者，以其藏養為名。｝

43　貫：原指古代穿錢的繩索，此處指竹製的用以穿茶餅成串的長條工具。

44　棧：此處指竹木編成的遮蔽物或其他東西。《說文》：「棧，棚也。」

45　熅熅（ㄩㄣˊ ㄩㄣˊ）：溫熱，用來指火勢微弱貌。

◈ 三 之造

凡採茶，在二月、三月、四月之間。

茶之筍者，生爛石沃土，長四五寸，若薇、蕨[46] 始抽，凌露採焉。茶之芽者，發於叢薄[47] 之上，有三枝、四枝、五枝者，選其中枝穎拔[48] 者採焉。其日有雨不採，晴有雲不採。晴，採之，蒸之，搗之，拍之，焙之，穿之，封之，茶之乾矣。

茶有千萬狀，鹵莽[49] 而言，如胡人靴者，蹙縮[50] 然；犎牛[51] 臆[52] 者，廉[53] 襜然；浮雲出山者，輪囷[54] 然；輕飆[55] 拂水者，涵澹[56] 然。有如陶家[57] 之子，羅膏土以水澄泚之 {謂澄泥也}。又如新治地者，遇暴雨流潦[58] 之所經。此皆茶之精

46　薇蕨：薇菜，蕨菜，此處用來比喻剛抽新芽的茶葉。
47　叢薄：茂密的草叢。《楚辭・招隱士》：「叢薄深林兮人上慄。」洪興祖補注：「深草曰薄。」
48　穎拔：挺拔，此處指新鮮嫩挺的茶葉。
49　鹵莽：大略，隱約。白居易〈潯陽秋懷贈許明〉．「鹵莽還鄉夢，依稀望闕歌。」
50　蹙縮：皺縮。
51　犎牛：古書上指一種背部隆起的野牛。《晉書》：「西域諸國獻汗血馬、火浣布、犎牛、孔雀、巨象及諸珍異兩百餘品。」
52　臆：本義是胸骨。《說文》：「臆，胸骨也。」此處指野牛的胸部。
53　廉：邊。《九章算術》：「邊謂之廉，角謂之隅。」
54　輪囷（ㄐㄩㄣ）：盤曲的樣子。張晏《漢書注》：「輪囷，委曲也。」
55　輕飆：飆，指暴風。輕飆即指微風。
56　涵澹：意思是水搖盪的樣子。
57　陶家：燒製陶器的陶匠。
58　流潦：地面流動的積水。

腴[59]。有如竹籜[60]者，枝幹堅實，艱於蒸搗，故其形籭簁[61]然
{上離下師}。有如霜荷[62]者，莖葉凋沮，易其狀貌，故厥狀
委悴[63]然。此皆茶之瘠老[64]者也。

　　自採至於封，七經目[65]，自胡靴至於霜荷，八等。或以
光黑平正言嘉者，斯鑑之下也；以皺黃坳垤[66]言佳者，鑑之
次也；若皆言嘉及皆言不嘉者，鑑之上也。何者？出膏者
光，含膏者皺；宿製[67]者則黑，日成者則黃；蒸壓則平正，
縱之則坳垤。此茶與草木葉一也。茶之否臧[68]，存於口訣。

59　精腴：此處指富含茶膏的好茶。

60　竹籜：筍殼。

61　籭簁（ㄕㄞ　ㄕㄞ）：義均同「篩」。籭、簁古音讀如「離」、「師」，故下文有注「上離
　　下師」。

62　霜荷：霜後的荷葉，意指茶葉凋散殘敗的樣子。

63　悴：枯萎，枯槁，此處指茶葉殘敗的樣子。

64　瘠老：此處指粗茶老茶。

65　七經目：製採茶的七道工序。

66　坳垤（ㄠˋ　ㄉㄧㄝˊ）：高低不平，此處指茶餅外形不平整。

67　宿製：宿為「隔夜，前一夜」，此處意指隔夜製作，並非夜裡製作。

68　否臧：品評、褒貶好壞。

卷中

◆ 四 之器

風爐（灰承）、筥、炭檛、火筴、鍑、交床、夾、紙囊、碾（拂末）、羅合、則、水方、漉水囊、瓢、竹筴、鹺簋（揭）、熟盂、碗、畚（紙帊）、札、滌方、滓方、巾、具列、都籃

▍風爐　灰承

風爐以銅鐵鑄之，如古鼎形，厚三分，緣闊九分，令六分虛中，致其圬墁[69]。凡三足，古文書二十一字。一足云：「坎上巽下離於中」[70]；一足云：「體均五行去百疾」[71]；一足云：「聖唐滅胡明年鑄」[72]。其三足之間，設三窗。底一窗以為通飆漏燼之所。上並古文書六字，一窗之上書「伊公」[73]

69　圬墁（ㄨ ㄇㄢˋ）：粉刷、塗抹牆壁，這裡指給風爐內壁塗抹泥土。

70　坎上巽下離於中：坎、巽、離均為《易經》中的卦名，坎代表水，巽代表風，離代表火。「坎上巽下離於中」的整個卦象呈現出的樣子如「風爐煮茶」，水在上，風火在下，中有火風。後文陸羽也有相應解釋。

71　體均五行去百疾：古代奉行金、木、水、火、土五行之說，天地五行均衡則風調雨順，五穀豐登，人體五行均衡則身體康泰，百病不生。陸羽將此句刻於鼎足，既為寄語，另一方面也指茶有益於健康。

72　聖唐滅胡明年鑄：有文本解釋「聖唐滅胡明年」指平定安史之亂的次年，也就是西元七六四年。

73　伊公：即伊尹。伊尹不僅是中國商朝初期著名政治家、思想家，也是中華廚祖。他以

二字，一窗之上書「羹陸」二字，一窗之上書「氏茶」二
字。所謂「伊公羹，陸氏茶」也。置墆㙞墇[74]於其內，設三
格：其一格有翟[75]焉，翟者，火禽也，畫一卦曰離。

其一格有彪[76]焉，彪者，風獸也，畫一卦曰巽。其一格
有魚焉，魚者，水蟲[77]也，畫一卦曰坎。巽主風，離主火，
坎主水，風能興火，火能熟水，故備其三卦焉。其飾，以連
葩[78]、垂蔓[79]、曲水、方文[80]之類。其爐，或鍛鐵[81]為之，或運
泥為之。其灰承，作三足鐵枡檯之。

| 筥

筥，以竹織之，高一尺二寸，徑闊七寸。或用藤作木
楦，如筥形織之，六出固眼。其底蓋若利篋[82]口鑠之。

「以鼎調羹」、「調和五味」的理論來治理天下，被百姓尊為廚藝的始祖。伊尹曾輔助商
湯滅夏朝，輔政期間洞察民情，治理清明。此處陸羽以伊公之名刻在鼎足也有他的深意。

74　墆（ㄉㄧㄝˊ）㙞（ㄋㄧㄝˋ）：墆即底，㙞為小山，此處指爐箅子，位於爐膛內，靠
　　近底部位置。

75　翟（ㄉㄧˊ）：長尾巴的野雞。

76　彪：虎形獸，古人認為虎屬風，故此把虎歸於風獸。《易經·乾卦》：「雲從龍，風從
　　虎，聖人作而萬物睹。」

77　水蟲：蟲、魚、鳥、獸、人，合稱五蟲。水蟲指生活在水中的動物。

78　連葩：花朵點綴成的圖案。

79　垂蔓：小草蔓藤圖案。

80　方文：幾何形的花紋。

81　鍛鐵：生鐵。

82　篋（ㄑㄧㄝˋ）：小箱子。

▌炭檛

炭檛[83]，以鐵六稜製之，長一尺。銳上，豐中，執細，頭繫一小鋜，以飾檛也，若今之河隴[84]軍人木吾[85]也。或作鎚，或作斧，隨其便也。

▌火筴鋜

火筴，一名箸[86]，若常用者，圓直一尺三寸，頂平截，無蔥臺、勾鎖之屬。以鐵或熟銅製之。

▌鍑

鍑（音輔，或作釜，或作鬴）[87]，以生鐵為之。今人有業冶者，所謂急鐵。其鐵以耕刀之趄，煉而鑄之。內模土而外模沙。土滑於內，易其摩滌；沙澀於外，吸其炎焰。方其耳，以正令也。廣其緣，以務遠也。長其臍，以守中也。臍長，則沸中；沸中，則末易揚；末易揚，則其味淳也。洪州以瓷為之，萊州以石為之。瓷與石皆雅器也，性非堅實，難可持久。用銀為之，至潔，但涉於侈麗。雅則雅矣，潔亦潔

83 　炭檛（ㄓㄨㄚ）：撥火棍。

84 　河隴：古代指河西與隴右。今天的甘肅省西部地區，大致涵蓋敦煌、嘉峪關、武威、金昌、張掖、酒泉等地。《新唐書·吐蕃傳下》：「贊磨代之，為東面節度使，專河隴。」

85 　木吾（ㄩˋ）：木棒。清代方以智《通雅·器用》：「拱稽之稽，蓋枕檛之類也，河隴謂之木吾。」

86 　箸：本意為筷子。

87 　鍑（ㄈㄨˋ）：古代的一種大口鍋。

矣，若用之恆，而卒歸於銀也。

交床

交床，以十字交之，剜中令虛，以支鍑也。

夾

夾，以小青竹為之，長一尺二寸。令一寸有節，節已上剖之，以炙茶也。彼竹之筱，津[88]潤於火，假其香潔以益茶味，恐非林谷間莫之致。或用精鐵、熟銅之類，取其久也。

紙囊

紙囊，以剡藤紙[89]白厚者夾縫之。以貯所炙茶，使不泄其香也。

碾　拂末

碾[90]，以橘木為之，次以梨、桑、桐、柘[91]為臼。內圓而外方。內圓備於運行也，外方制其傾危也。內容墮而外無餘木。墮，形如車輪，不輻[92]而軸焉。長九寸，闊一寸七分。

88　筱津：筱為小竹，津為液，意指竹子被火烤製後流出的液體（或溼氣）。

89　剡藤紙：一種古紙的名稱，產於浙江剡縣，以藤為原料，如今仍為浙江省的傳統名紙。

90　碾：跟現今碾中藥的藥碾子很像，一九八五年西安西明寺遺址曾出土過「石茶碾」，可作參考。

91　柘（ㄓㄜˋ）：即柘樹，一種落葉灌木或喬木，葉子可以喂蠶，木材質堅而緻密，為貴重木料。

92　輻：連接車輞和車轂的直條。

墮徑三寸八分,中厚一寸,邊厚半寸,軸中方而執圓。其拂末以鳥羽製之。

羅合[93]

羅末,以合蓋貯之,以則置合中。用巨竹剖而屈之,以紗絹衣之。其合以竹節為之,或屈杉以漆之,高三寸,蓋一寸,底二寸,口徑四寸。

則

則,以海貝、蠣蛤之屬,或以銅、鐵、竹匕策[94]之類。則者,量也,准也,度也。凡煮水一升,用末方寸匕。若好薄者,減之,嗜濃者,增之,故云則也。

水方

水方,以椆木、槐、楸、梓等合之,其裡並外縫漆之,受一斗。

漉水囊

漉水囊[95],若常用者,其格以生銅鑄之,以備水溼,無有苔穢腥澀意。以熟銅苔穢,鐵腥澀也。林棲谷隱者,或用

93　羅合:羅與合為兩物,羅有網可篩茶末。合也通「盒」,儲存碾碎後的茶末。
94　匕策:匕指湯匙,策是小竹片。
95　漉水囊:用來濾水的器具。

之竹木。木與竹非持久涉遠之具，故用之生銅。其囊，織青竹以之，裁碧縑[96]以縫之，紉翠鈿[97]以綴之。又作綠油囊以貯之。圓徑五寸，柄一寸五分。

▌ 瓢

瓢，一曰犧杓。剖瓠為之，或刊木為之。晉舍人杜毓〈荈賦〉云：「酌之以匏。」匏，瓢也。口闊，脛薄，柄短。永嘉中，餘姚人虞洪入瀑布山採茗，遇一道士云：「吾，丹丘子，祈子他日甌[98]犧之餘，乞相遺也。」犧，木杓也。今常用以梨木為之。

▌ 竹筴

竹筴，或以桃、柳、蒲、葵木為之，或以柿心木為之。長一尺，銀裹兩頭。

96　縑（ㄐㄧㄢ）：雙經雙緯的粗厚織物的古稱。《釋名・釋采帛》：「縑，兼也，其絲細緻，數兼於絹，染兼五色，細緻不漏水也。」漢朝後人們多用來製作賞賜答謝的物品。

97　翠鈿：翠：指翡翠鳥羽毛，泛指彩色羽毛；鈿：指貝殼磨製後的「螺片」翠、鈿可用來裝飾器物。

98　甌（ㄡ）：盅盞一類器皿，中國古代飲酒飲茶的器具均可稱為甌。

鹺簋　揭

鹺簋[99]，以瓷為之。圓徑四寸，若合形，或瓶，或罍[100]，貯鹽花[101]也。其揭，竹製，長四寸一分，闊九分。揭，策也。

熟盂

熟盂，以貯熟水，或瓷，或沙，受二升。

碗

碗，越州[102]上，鼎州[103]次，婺州[104]次，岳州[105]次，壽州[106]、洪州[107]次。或者以邢州[108]處越州上，殊為不然。若邢瓷類銀，越瓷類玉，邢不如越一也；若邢瓷類雪，則越瓷類冰，邢不如越二也；邢瓷白而茶色丹，越瓷青而茶色綠，邢不如越三也。晉杜毓〈荈賦〉所謂：「器擇陶揀，出自東

99　鹺簋（ㄘㄨㄛˊ　ㄍㄨㄟˇ）：鹺為鹽，簋為古代盛食物器具，圓口，雙耳。
100　罍：古代一種盛酒的容器，形狀似大壺，上有雲雷紋。
101　鹽花：細鹽。
102　越州：在今浙江省慈溪市上林湖一帶。
103　鼎州：唐朝時地名，在今陝西省銅川一帶。
104　婺州：在今浙江省金華市一帶。
105　岳州：在今湖南省岳陽市一帶。
106　壽州：在今安徽省淮南市一帶。一九六〇年曾在淮南市田家庵區的上窯鎮及鳳陽縣的武唐等地發現淮南窯，始於隋，盛於唐，且上窯鎮舊屬壽州，應該就是陸羽所指的「壽州窯」。
107　洪州：古代地名，在今南昌一帶。
108　邢州：在今河北省內丘縣一帶。《唐國史補》：「凡貨賄之物，內丘白瓷。」

甌。」甌，越也。甌，越州上，口唇不卷，底卷而淺，受半
升已下。越州瓷、岳瓷皆青，青則益茶。茶作白紅之色。邢
州瓷白，茶色紅；壽州瓷黃，茶色紫；洪州瓷褐，茶色黑：
悉不宜茶。

▎畚　紙帊

畚[109]，以白蒲捲而編之，可貯碗十枚。或用筥。其紙帊
以剡紙。夾縫令方，亦十之也。

▎滓方

滓方，以集諸滓，製如滌方，受五升。

▎巾

巾，以絁布為[110]之，長二尺，作二枚，互用之，以潔
諸器。

▎具列

具列，或作床，或作架。或純木、純竹而製之，或木，
或竹，黃黑可扃[111]而漆者。長三尺，闊二尺，高六寸。具列
者，悉斂諸器物，悉以陳列也。

109　畚：古代用草繩或竹片編成的盛器。

110　絁（ㄕ）布：粗綢。

111　扃（ㄐㄩㄥ）：從外面可以關鎖的門，此處作動詞，意為「關門」。

都籃

都籃，以悉設諸器而名之。以竹篾內作三角方眼，外以雙篾闊者經之，以單篾纖者縛之，遞壓雙經，作方眼，使玲瓏。高一尺五寸，底闊一尺、高二寸，長二尺四寸，闊二尺。

札

札，緝栟櫚皮以茱萸木[112]夾而縛之，或截竹束而管之，若巨筆形。

滌方

滌方，以貯滌洗之餘，用楸木合之，製如水方，受八升。

112　茱萸木：又名「越椒」、「艾子」，是一種常綠帶香的植物，具備殺蟲消毒、逐寒祛風的功能。木本茱萸有吳茱萸、山茱萸和食茱萸，都是著名的中藥。此處應為吳茱萸。

卷下

◆ 五 之煮

凡炙茶，慎勿於風爐[113]間炙，熛焰[114]如鑽，使炎涼不均。持以逼火，屢其翻正，候炮[115]出培塿[116]，狀蝦蟆背，然後去火五寸。卷而舒，則本其始又炙之。若火乾者，以氣熟止；日乾者，以柔止。

其始，若茶之至嫩者，蒸罷熱搗，葉爛而芽筍存焉。假以力者，持千鈞杵亦不之爛，如漆科珠，壯士接之，不能駐其指。及就，則似無穰[117]骨也。炙之，則其節若倪倪[118]，如嬰兒之臂耳。既而承熱用紙囊貯之，精華之氣無所散越，候寒末之。｛末之上者，其屑如細米。末之下者，其屑如菱角。｝

其火用炭，次用勁薪。｛謂桑、槐、桐、櫪之類也。｝其炭，曾經燔[119]炙，為膻膩所及，及膏木、敗器不用之。

113　燼：本意為物體燃燒後的剩餘物，《左傳·成公二年》：「請收合餘燼。」

114　熛（ㄅㄧㄠ）焰：火焰，光芒。

115　炮（ㄆㄠˊ）：把物品放在器物上烘烤或焙。

116　培塿（ㄆㄡˇ ㄌㄡˇ）：亦作「部婁」，小土丘。《晉書·劉元海載記》：「當為崇岡峻阜，何能為培塿乎。」

117　穰（ㄖㄤˊ）：稻、麥等的稈，此處指茶葉的莖幹。

118　倪倪：幼弱的樣子。

119　燔（ㄈㄢˊ）炙：烤肉。《漢書·宣帝紀》：「人民飢餓，相燔燒以求食。」

{膏木謂柏、桂、檜也，敗器謂朽廢器也。}古人有勞薪之味[120]，信哉。

其水，用山水上，江水次，井水下。{〈荈賦〉所謂：「水則岷方[121]之注，挹[122]彼清流。」}其山水，揀乳泉[123]、石池漫流者上；其瀑湧湍漱勿食之，久食令人有頸疾。又多別流於山谷者，澄浸不洩，自火天[124]至霜降以前，或潛龍畜毒於其間，飲者可決之，以流其惡，使新泉涓涓然，酌之。其江水取去人遠者，井取汲多者。

其沸如魚目，微有聲，為一沸。緣邊如湧泉連珠，為二沸。騰波鼓浪，為三沸。已上水老，不可食也。初沸，則水合量，調之以鹽味，謂棄其啜餘。{啜，嘗也。}無乃「餡」、「鑑」而鍾其一味乎？{上古暫反，下吐濫反，無味也。}第二沸出水一瓢，以竹筴環激湯心，則量末當中心而下。有頃，勢若奔濤濺沫，以所出水止之，而育其華也。

凡酌，置諸碗，令沫餑[125]均。{《字書》並《本草》：餑，茗沫也。}沫餑，湯之華也。華之薄者曰沫，厚者曰

120 勞薪之味：指用陳舊、腐朽或其他劣質木柴燒煮而味道受到影響的食物。晉朝時，荀勖曾經跟隨晉武帝出巡，當時條件十分艱苦，到處找不到柴火做飯，廚師把舊車的車腳卸下燒火做飯。吃飯時荀勖對晉武帝說：「這飯是用腐朽的木柴燒出來的。」晉武帝派人去詢問，情況果然如此。
121 岷方：此處應指四川與甘肅交界處的岷江。
122 挹：舀。
123 乳泉：鐘乳石沁出的泉水，富含礦物質。
124 火天：夏天。
125 沫餑（ㄅㄛ）：茶水煮沸時產生的浮沫。

餑。細輕者曰花,如棗花漂漂然於環池之上;又如迴潭曲渚青萍之始生;又如晴天爽朗有浮雲鱗然。其沫者,若綠錢[126]浮於水湄,又如菊英墮於鐏[127]俎[128]之中。餑者,以滓煮之,及沸,則重華累沫,皤皤然若積雪耳。〈荈賦〉所謂「煥如積雪,煜[129]若春[130]」,有之。

第一煮水沸,而棄其沫,之上有水膜,如黑雲母,飲之則其味不正。其第一者為雋永,{至美者曰雋永。雋[131],味也;永,長也。味長曰雋永。《漢書》:蒯通著《雋永》二十篇也。}或留熟盂以貯之,以備育華救沸之用。諸第一與第二、第三碗次之。第四、第五碗外,非渴甚莫之飲。凡煮水一升,酌分五碗。{碗數少至三,多至五。若人多至十,加兩爐。}乘熱連飲之,以重濁凝其下,精英浮其上。如冷,則精英隨氣而竭,飲啜不消亦然矣。

126　綠錢:青苔的別稱。蘇軾的〈和陶〉:「南池綠錢生,北嶺紫筍長。」

127　鐏(ㄗㄨㄣ):古同樽,酒杯。

128　俎:古代祭祀時放祭品的器物。

129　煜:火光,日光,此處應為形容詞,燦爛。

130　春藪(ㄈㄨˊ):春天花木盛開。

131　雋:有兩種讀音,讀ㄐㄩㄣˋ時,通「俊」,指人才智出眾;讀ㄐㄩㄢˋ時,泛指美味。

　　茶性儉 [132]，不宜廣，則其味黯澹。且如一滿碗，啜半而味寡，況其廣乎！其色緗 [133] 也，其馨 [134] 也。｛香至美曰歘。｝其味甘，檟也；不甘而苦，荈也；啜苦咽甘，茶也。｛《本草》云：其味苦而不甘，檟也；甘而不苦，荈也。｝

132　茶性儉：〈五之煮〉最後一句，陸羽又一遍強調了茶的特性「儉」，即茶的「內守」，這種內守精神也是陸羽不羨黃金不慕高官的精神展現，與〈一之源〉「為飲最宜精行儉德之人」相呼應。

133　緗（ㄒ一ㄤ）：淺黃色，《樂府詩集・陌上桑》：「緗綺為下裙。」

134　馨：芳香。《說文》：「馨，香之遠聞者也。」

◆ 六　之飲

　　翼而飛，毛而走，呿[135] 而言。此三者俱生於天地間，飲啄以活，飲之時義遠矣哉！至若救渴，飲之以漿[136]；蠲[137] 憂忿，飲之以酒；蕩[138] 昏寐，飲之以茶。

　　茶之為飲，發乎神農氏，聞於魯周公。齊有晏嬰，漢有揚雄、司馬相如，吳有韋曜，晉有劉琨、張載，遠祖納、謝安、左思之徒，皆飲焉。滂[139] 時浸俗，盛於國朝，兩都並荊渝[140] 間，以為比屋[141] 之飲。

　　飲有粗茶[142]、散茶[143]、末茶[144]、餅茶者，乃斫[145]、乃熬、乃煬[146]、乃舂[147]。貯於瓶缶[148] 之中，以湯沃[149] 焉，謂之痷茶。

135　呿：張開口的樣子。

136　漿：本義為古代一種帶酸味的飲料。《說文・水部》：「漿，酢漿也。從水，將省聲。」後泛指飲料。

137　蠲（ㄐㄩㄢ）：除去，免除。

138　蕩：動詞，意為清除。

139　滂：指水流大貌。在此做比喻。

140　荊渝：荊州和渝州，範圍在現在的湖北、重慶一帶。

141　比屋：接連的房屋，此處形容家家戶戶普遍飲茶的盛狀。

142　粗茶：布目潮渢對《茶經》的譯注中對粗茶的解釋為：這種茶不是採茶葉，而是直接砍茶枝，將茶枝上的茶葉扔進熱水中，待水沸騰的時候飲用，這也是中國最原始的飲茶方式。所以「粗茶」也對應了後面的動詞「斫」。

143　散茶：布目潮渢解釋散茶為一種葉茶，《宋會要輯稿》中，茶有片茶與散茶兩種。所以對應後面的動詞「熬」。

144　末茶：茶粉、茶末。

145　斫（ㄓㄨㄛˊ）：大鋤，引申為用刀、斧等砍。

146　煬：烘烤，《莊子》：「古者民不知衣服，夏多積薪，冬則煬之。」

147　舂：把東西放在石臼或乳鉢裡搗，使破碎或去皮殼。

148　缶（ㄈㄡˇ）：大腹小口的器物，用於盛流質食物，源自同形陶器。

149　沃：浸泡。

或用蔥、薑、棗、橘皮、茱萸、薄荷之等，煮之百沸，或揚令滑，或煮去沫。斯溝渠間棄水耳，而習俗不已。

於戲！天育萬物，皆有至妙。人之所工，但獵淺易。所庇者屋，屋精極；所著者衣，衣精極；所飽者飲食，食與酒皆精極之。茶有九難：一曰造，二曰別，三曰器，四曰火，五曰水，六曰炙，七曰末，八曰煮，九曰飲。陰採夜焙，非造也；嚼味嗅香，非別也；膻鼎腥甌，非器也；膏薪庖炭，非火也；飛湍壅潦[150]，非水也；外熟內生，非炙也；碧粉縹塵，非末也；操艱攪遽[151]，非煮也；夏興冬廢，非飲也。

夫珍鮮馥烈者，其碗數三。次之者，碗數五。若坐客數至五，行三碗；至七，行五碗；若六人已下，不約碗數，但闕一人而已，其雋永補所闕人。

150　壅潦：壅為堆積，堵塞。潦為雨後積水。

151　遽：急，倉促。

◆ 七　之事

三皇　炎帝神農氏。

周　魯周公旦，齊相晏嬰。

漢　仙人丹丘子、黃山君[152]，司馬文園令[153]相如，揚執戟雄。

吳　歸命侯[154]，韋太傅弘嗣[155]。

晉　惠帝，劉司空琨[156]，琨兄子兗州刺史演，張黃門孟陽[157]，傅司隸咸[158]，江洗馬統[159]，孫參軍楚[160]，左記室太

152　丹丘子、黃山君：關於丹丘子與黃山君，南朝著名道家、醫藥學家、煉丹家陶弘景（西元四五六至五三六年）在《雜錄》中記載：「苦茶輕身換骨，昔丹丘子、黃山君服之。」葛洪的《神仙傳》中有一篇黃山君的小傳：「黃山君者，修彭祖之術，年數百歲，猶有少容。亦治地仙，不取飛昇。彭祖既去，乃追論其言，為《彭祖經》。」丹丘子、黃山君傳說均為漢代仙人，有說此二人為一人，也有說他們是不同的兩位仙者。

153　文園令：文園是漢文帝的陵園，司馬相如曾任文園令。

154　歸命侯：三國時期孫權之孫孫皓（西元二四二至二八四年），歸降西晉，被封為歸命侯。

155　韋太傅弘嗣：太傅，中國古代輔佐君王的大臣與皇帝的老師，此處指孫皓的太傅韋曜（西元二二〇至二八〇年），本名韋昭，字弘嗣，吳郡雲陽（今江蘇丹陽）人，三國時期著名史學家。

156　劉司空琨：司空，中國古代官職，其中「三司」指大司馬、司徒、司空，在兩晉時屬正一品。劉琨（西元二七一至三一八年），字越石，中山魏昌（今河北無極縣）人，晉朝政治家、文學家、音樂家和軍事家，曾任司空一職，都督並、冀、幽三州諸軍事。

157　張黃門孟陽：黃門，黃門侍郎、給事黃門侍郎的簡稱，一指古代官署名。《漢書‧霍光傳》：「上乃使黃門畫者畫周公負成王朝諸侯以賜光（霍光）。」顏師古注：「黃門之署，職任親近，以供天子，百物在焉，故亦有畫工。」「張黃門孟陽」指西晉文學家張載，字孟陽，安平（今河北安平）人，曾任佐著作郎、記室督、中書侍郎等要職。張載未曾擔任過黃門侍郎一職，而是他的弟弟張協擔任過，此處應是陸羽的誤記。

158　傅司隸咸：司隸，中國古代官職，監察京師和地方的監察官。「傅司隸咸」指西晉著名文學家傅咸（西元二三九至二九四年），字長虞，西晉北地泥陽（今陝西耀縣）人。

159　江洗馬統：洗馬是輔佐太子的官員。「江洗馬統」指晉朝官員江統，字應元，陳留圉（今河南省通許縣南）人，一說圉縣（今杞縣圉鎮）人。有《徙戎論》著稱於世。

160　孫參軍楚：參軍，中國古代官職，相當於如今的軍事參謀。「孫參軍楚」指西晉官員、文學家孫楚（約西元二一八至二九三年），字子荊，三國魏至西晉時太原中都縣（今河南杞縣人）。

沖[161]，陸吳興納[162]，納兄子會稽內史俶[163]，謝冠軍安石[164]，郭弘農璞[165]，桓揚州溫[166]，杜舍人毓[167]，武康小山寺釋法瑤[168]，沛國夏侯愷[169]，餘姚虞洪[170]，北地傅巽[171]，丹陽弘君舉[172]，樂

161　左記室太沖：即左思（約西元二五〇至三〇五年），字太沖，西晉著名文學家，齊國臨淄（今山東淄博）人。著有傳世之作《三都賦》，「洛陽紙貴」的典故說的就是左思與《三都賦》。

162　陸吳興納：吳興，位置在現今浙江省湖州市，此處指吳興太守陸納。陸納字祖言，吳郡吳縣（今蘇州）人，東晉後期官員，司空陸玩之子。

163　會稽內史俶：會稽，位置在現今浙江省紹興市，內史為中國古代官職，此處指陸納的姪子陸俶。

164　謝冠軍安石：冠軍，中國古代武官官職，此處指謝安（西元三二〇至三八五年）。謝安字安石，陳郡陽夏（今河南太康）人，東晉政治家、名士。

165　郭弘農璞：即晉代著名文學家郭璞（西元二七六至三二四年），字景純，河東郡聞喜縣（今山西省聞喜縣）人。郭璞死於王敦之亂，後被追贈弘農太守，曾注釋《周易》、《山海經》、《穆天子傳》、《方言》和《楚辭》等古籍。

166　桓揚州溫：即東晉著名政治家、軍事家、權臣桓溫（西元三一二至三七三年），字元子（一作符子），譙國龍亢（今安徽懷遠龍亢鎮）人，曾任揚州牧等職。

167　杜舍人毓：即西晉著名文學家杜毓，曾著〈荈賦〉，舍人為中國古代官職，西晉初曾設中書舍人，主管起草詔令、參與機密。

168　釋法瑤：南北朝高僧法瑤，河東人，俗姓楊，著有《涅槃》、《法華》、《大品》、《勝鬘》等經及《百論》的義疏。《高僧傳》有提及。

169　沛國夏侯愷：沛國的位置在這裡指現在的安徽省淮北市濉溪縣一帶，王隱《晉書》中記：「夏侯愷，字萬仁，病亡。」晉朝干寶所著《搜神記》與宋代紀實小說《太平廣記》中都對夏侯愷有記載。

170　餘姚虞洪：《神異記》中的人物。餘姚為今浙江餘姚。二〇〇八年六月，餘姚有人在瀑布嶺道士山發現了兩棵大茶樹，說明當地確有《神異記》記載的「大茗」。

171　北地傅巽：傅巽字公悌，北地泥陽（今陝西耀縣）人，漢末三國時評論家。

172　丹陽弘君舉：丹陽為古代地名，位置在今江蘇鎮江一帶。弘君舉是什麼人未詳，其所著《食檄》卻在《太平御覽》、《書鈔》、《永樂大典》、《茶經》等古籍中均有引用。

安任育長[173]，宣城秦精[174]，敦煌單道開[175]，剡縣陳務妻[176]，廣陵老姥[177]，河內山謙之[178]。

後魏　琅琊王肅[179]。

宋　新安王子鸞[180]，鸞弟豫章王子尚[181]，鮑照妹令暉[182]，八公山沙門曇濟[183]。

173　樂安任育長：即晉朝人任育長，名瞻，字育長。樂安即今山東鄒平。《世說新語》中對「任育長過江」的故事有記載，陸羽在後文也有提及。

174　宣城秦精：宣城的位置在現今安徽省宣城市，秦精本人未詳，《搜神後記》中有其故事記載。

175　敦煌單道開：東晉名僧，敦煌人，俗姓孟。少年時便能「誦經四十餘萬言，山居行道，不食穀物，僅食柏實、松脂、細石子等物，且不畏寒暑，晝夜不臥，一日能行七百里」。關於單開道的傳奇，東晉名士康泓的《道人單道開傳》、東晉後期著名文學家袁宏的《羅浮記》以及唐初房玄齡所著的《晉書·列傳第六十五·藝術》等古書中均有記載。

176　剡縣陳務妻：剡縣為古代地名，現今浙江省嵊州市。陳務其人未詳，關於「陳務妻以茶祭奠古墓」的故事，南朝宋劉敬叔所著的志怪小說集《異苑》中有記載。

177　廣陵老姥：廣陵為古代地名，位置大致在現今江蘇揚州。「廣陵老姥」為《廣陵耆老傳》中的人物。廣陵老姥賣茶的故事在唐代杜光庭所著的《墉城集仙錄》中也有記載。

178　河內山謙之：山謙之為南朝宋人，曾協撰《宋書》，著有《南徐州記》、《丹陽記》、《吳興記》、《尋陽記》等地志。河內為古代地名，現今河南沁陽市。

179　琅琊王肅（西元四六四至五〇一年）：王肅，字恭懿，琅琊人（今山東臨沂），北魏名臣。王肅先仕齊武帝蕭賾，後因父兄為蕭賾所殺，遂投奔北魏孝文帝，任北魏輔國將軍、大將軍長史。

180　新安王子鸞：即宋孝武帝劉駿的第八子劉子鸞（西元四五六至四六五年），字孝羽，五歲被封襄陽王，後改封新安王。母親為劉駿寵妃殷淑儀，劉駿曾欲立劉子鸞為太子，後殷淑儀去世，劉駿不理政事，每晚睡前在其靈前倒酒對飲，之後痛哭流涕。劉駿給殷淑儀蓋了一座以劉子鸞封號為名的寺廟，即新安寺。待劉子業即位後，毀了祭祀她的新安寺，也殺死了年僅十歲的劉子鸞。

181　鸞弟豫章王子尚：即宋孝武帝劉駿的第二子劉子尚（西元四五一至四六五年），字孝師，母親為皇后王憲嫄。被封為西陽王，後改封為豫章王，任會稽太守。後被宋明帝劉彧所殺，年僅十五歲。子尚為兄，子鸞為弟，此處有誤。

182　鮑照妹令暉：即南朝宋著名文學家鮑照的妹妹鮑令暉，鮑令暉是南朝宋、齊兩代唯一留下著作的女文學家，曾著有《香茗賦集》。有〈客從遠方來〉、〈古意贈今人〉、〈代葛沙門妻郭小玉詩〉等詩歌。

183　八公山沙門曇濟：八公山為古代地名，在今安徽省淮南市。曇濟，南朝宋著名僧人，著有《六家七宗論》。

齊　世祖武帝[184]。

梁　劉廷尉[185]，陶先生弘景[186]。

皇朝　徐英公勣[187]。

《神農食經》[188]：「荼茗久服，令人有力、悅志。」

周公《爾雅》[189]：「檟，苦荼。」

《廣雅》[190]云：「荊、巴間，採葉作餅，葉老者，餅成，以米膏出之。欲煮茗飲，先炙令赤色，搗末置瓷器中，以湯澆覆之，用蔥、薑、橘子芼[191]之。其飲醒酒，令人不眠。」

184　世祖武帝：即齊武帝蕭賾（西元四四○至四九三年），廟號世祖，諡號武皇帝，建元四年（西元四八二年）到永明十一年（西元四九三年）在位，年號永明。齊武帝主張節儉安政，關心百姓疾苦，辦了諸多學校並挑選有學問之人任教以培育人們的德行，是後世推崇的明主之一。

185　劉廷尉：即南朝梁官員、文學家劉孝綽（西元四八一至五三九年），本名冉，字孝綽，小字阿士，能文，善草隸，據說七歲便做出驚人的文章，是南朝梁著名文人，曾任太子僕兼廷尉卿。

186　陶先生弘景：陶弘景（西元四五六至五三六年），字通明，南朝梁時丹陽秣陵（今江蘇南京）人，自號華陽隱居，諡號貞白先生。著名的醫藥家、煉丹家、文學家，人稱「山中宰相」。著有《神農本草經集注》、《集金丹黃白方》、《二牛圖》、《華陽陶隱居集》等。

187　皇朝徐英公勣：皇朝即唐朝，「徐英公勣」為唐朝開國初期名將李勣。李勣字懋功，原名徐世勣，曾破東突厥，滅高句麗，唐朝開國功臣，被封為英國公。

188　《神農食經》：古書，今已失傳。陸羽根據《神農食經》「荼茗久服，令人有力悅志」的記載，認為飲茶始於神農時代（《茶經》卷六：「茶之為飲，發乎神農氏」），而《神農食經》據今人考證成書在漢代以後，因此，茶的飲用始自上古時代只是傳說，而非事實。

189　《爾雅》：中國最早的辭書，最早著錄於《漢書‧藝文志》，全書收詞語四千三百多個，本二十篇，現存十九篇。訓解詞義，詮釋名物，經學家多據以解經。但真實著者未詳，相傳為周公所著，也有人認為是秦漢間的學者，綴緝春秋戰國秦漢諸書舊文，遞相增益而成。

190　《廣雅》：三國魏時張揖著，仿《爾雅》體裁編纂訓詁學彙編，相當於《爾雅》的續篇。

191　芼（ㄇㄠˋ）：指可供食用的野菜或水草，古代有「芼羹」之說。此處指攪拌。

《晏子春秋》[192]:「嬰相齊景公時，食脫粟之飯，炙三弋、五卵，茗菜而已。」

司馬相如〈凡將篇〉[193]:「烏喙、桔梗、芫華、款冬、貝母、木蘗、蔞、芩草、芍藥、桂、漏蘆、蜚廉、雚菌、荈詫、白斂、白芷、菖蒲、芒消、莞椒、茱萸。」

《方言》[194]:「蜀西南人謂荼曰蔎。」

《吳志‧韋曜傳》[195]:「孫皓每饗宴，坐席無不率以七升為限，雖不盡入口，皆澆灌取盡。曜飲酒不過二升。皓初禮異，密賜茶荈以代酒。」

《晉中興書》[196]:「陸納為吳興太守時，衛將軍謝安，常欲詣納{《晉書》云：納為吏部尚書。}納兄子俶怪納無所備，不敢問之，乃私蓄十數人饌。安既至，所設唯茶果而已。俶遂陳盛饌，珍羞必具。及安去，納杖俶四十，云：『汝既不能光益叔父，奈何穢吾素業？』」

《晉書》[197]:「桓溫為揚州牧，性儉，每宴飲，唯下七

192　《晏子春秋》：記述春秋時代著名政治家、思想家晏嬰言行的歷史典籍。

193　〈凡將篇〉：司馬相如所著，為漢朝孩童識字普及讀物。

194　《方言》：揚雄所著，全稱為《輶軒使者絕代語釋別國方言》，又簡稱《方言》，是漢代訓詁學工具書，也是中國第一部漢語方言比較詞彙集。

195　《吳志‧韋曜傳》：《吳志》，西晉陳壽所著《三國志》的一部分。陳壽曾著《吳志》、《蜀志》、《魏志》三書，合稱為《三國志》，是中國二十四史中評價最高的「前四史」之一。

196　《晉中興書》：南朝宋何法盛所著史書。

197　《晉書》：中國的「二十四史」之一，唐房玄齡、褚遂良、許敬宗等人合著。

奠杆茶果而已。」

《搜神記》[198]:「夏侯愷因疾死。宗人字苟奴,察見鬼神。見愷來收馬,並病其妻。著平上幘[199],單衣,入坐生時西壁大床,就人覓茶飲。」

劉琨《與兄子南兗州[200]刺史演書》云:「前得安州[201]乾薑一斤,桂一斤,黃芩一斤,皆所須也。吾體中潰悶,常仰真茶,汝可置之。」

傅咸《司隸教》曰:「聞南方有蜀嫗作茶粥賣,為廉事打破其器具。後又賣餅於市。而禁茶粥以困蜀姥,何哉?」

《神異記》[202]:「餘姚人虞洪,入山採茗,遇一道士,牽三青牛,引洪至瀑布山,曰:『吾丹丘子也,聞子善具飲,常思見惠。山中有大茗,可以相給。祈子他日有甌犧之餘,乞相遺也。』因立奠祀,後常令家人入山,獲大茗焉。」

左思〈嬌女詩〉:「吾家有嬌女,皎皎頗白皙。小字為紈素,口齒自清歷。有姊字惠芳,眉目粲如畫。馳騖翔園林,果下皆生摘。貪華風雨中,倏忽數百適。心為茶荈劇,吹噓對鼎䥶。」

198　《搜神記》:東晉史學家干寶所著,是記錄古代民間傳說中神奇怪異故事的小說集。
199　幘:古代中國男子裹頭的巾帕。
200　南兗州:古代地名,位於今揚州市區。
201　安州:古代地名,位於今湖北安陸市一帶。
202　《神異記》:西晉王浮著,中國鬼神志怪小說集。

　　張孟陽〈登成都樓詩〉云：「借問揚子舍，想見長卿廬。程卓 [203] 累千金，驕侈擬五侯 [204]。門有連騎客，翠帶腰吳鉤 [205]。鼎食隨時進，百和妙且殊。披林採秋橘，臨江釣春魚。黑子過龍醢 [206]，果饌逾蟹蝑。芳茶冠六清 [207]，溢味播九區。人生苟安樂，茲土聊可娛。」

　　傅巽《七誨》[208]：「蒲桃、宛柰、齊柿、燕栗、峘陽黃梨、巫山朱橘、南中 [209] 茶子、西極石蜜 [210]。」

　　弘君舉《食檄》：「寒溫既畢，應下霜華之茗；三爵 [211] 而終，應下諸蔗、木瓜、元李、楊梅、五味、橄欖、懸豹、葵羹各一杯。」

　　孫楚《歌》：「茱萸出芳樹顛，鯉魚出洛水泉。白鹽出河東，美豉出魯淵。薑、桂、茶荈出巴蜀，椒、橘、木蘭出

203　程卓：程、卓兩姓，漢代蜀地的富豪，「程」指程鄭，「卓」指卓文君之父卓王孫。

204　五侯：有三種意思，一指公、侯、伯、子、男五等爵位的諸侯。二指漢成帝封其舅王譚為平阿侯、王商為成都侯、王立為紅陽侯、王根為曲陽侯、王逢時為高平侯。三泛指豪門權貴。此處應為奢侈驕縱的漢代五侯。

205　吳鉤：古代吳地所造的一種彎刀，代指名貴刀具。

206　龍醢（ㄏㄞˇ）：龍肉醬。醢，肉醬。

207　六清：即六種飲品，水、漿、醴、醇、醫、酏。

208　蒲桃、宛柰：蒲桃即葡萄，盛唐詩人李頎〈古從軍行〉中記：「聞道玉門猶被遮，應將性命逐輕車。年年戰骨埋荒外，空見蒲桃入漢家。」此處「蒲」、「宛」均為西域國名，班固《漢書·西域傳第六十六》記：「蒲類國，王治天山西疏榆谷，去長安八千三百六十里。」

209　南中：古地區名，範圍大致相當於今四川大渡河以南和雲南省境一部分。

210　西極石蜜：西極，有說法位置在今甘肅張掖，也有說法是在新疆及中亞一帶；石蜜，一說是甘蔗煉出的糖塊，一說是採於石壁或石洞的蜂蜜。

211　三爵：爵為古代雀形酒杯，古時飲酒有「三爵之禮」，超過三杯就不能喝了。《左傳·宣公二年》中記：「臣侍君宴，過三爵，非禮也。」

高山。蓼 [212] 蘇出溝渠，精稗出中田。」

華佗《食論》：「苦茶久食，益意思。」

壺居士《食忌》：「苦茶久食，羽化；與韭同食，令人體重。」

郭璞《爾雅注》云：「樹小似梔子，冬生葉，可煮羹飲。今呼早取為茶，晚取為茗，或一曰荈，蜀人名之苦茶。」

《世說》[213]：「任瞻，字育長，少時有令名，自過江失志。既下飲，問人云：『此為茶？為茗？』覺人有怪色，乃自申明云：『向問飲為熱為冷。』」

《續搜神記》[214]：「晉武帝，宣城人秦精，常入武昌山採茗，遇一毛人，長丈餘，引精至山下，示以叢茗而去。俄而復還，乃探懷中橘以遺精，精怖，負茗而歸。」

《晉四王起事》[215]：「惠帝蒙塵，還洛陽，黃門以瓦盂盛茶上至尊。」

《異苑》[216]：「剡縣陳務妻，少與二子寡居，好飲茶茗。

212　蓼（ㄌㄧㄠˇ）：一年生或多年生草本植物，大多生長在水邊，味辛，可調味，可入藥。

213　《世說》：漢代劉向曾著《世說》一書，但已久佚。此處《世說》應指南朝宋劉義慶召集門下食客共同編撰的《世說新語》，該書又簡稱《世說》，記述後漢至南朝劉宋人物的逸聞軼事。

214　《續搜神記》：又名《搜神後記》，東晉干寶所撰《搜神記》的續書，題為東晉陶潛（西元三六五至四二七年）所撰，具體著者未詳。

215　《晉四王起事》：南朝盧綝著，記述晉朝八王之亂的歷史小說，原書已佚。

216　《異苑》：南朝宋劉敬叔所撰記錄鬼怪妖神故事的志怪小說集，共有三百八十二條故事記載，收集了諸多民間奇聞逸事，如鬼神故事、妖精變化、民間祭祀、夢兆、動植物與器物化作妖怪等等。

以宅中有古塚，每飲輒先祀之。二子患之曰：「古塚何知？徒以勞意。」欲掘去之，母苦禁而止。其夜，夢一人云：「吾止此塚三百餘年，卿二子恆欲見毀，賴相保護，又享[217]吾佳茗，雖潛壤[218]朽骨，豈忘翳桑之報[219]。」及曉，於庭中獲錢十萬，似久埋者，但貫[220]新耳。母告二子，慚之，從是禱饋愈甚。」

《廣陵耆老傳》：「晉元帝時，有老姥，每旦獨提一器茗，往市鬻[221]之，市人競買。自旦至夕，其器不減，所得錢散路傍孤貧乞人，人或異之。州法曹[222]繫[223]之獄中。至夜，老姥執所鬻茗器，從獄牖[224]中飛出。」

〈藝術傳〉[225]：「敦煌人單道開，不畏寒暑，常服小石子。所服藥有松、桂、蜜之氣，所飲茶蘇而已。」

217　享：上供，古指把祭品獻給祖先、神明或天子侯王等。
218　潛壤：地下，深土。
219　翳桑之報：翳桑為古地名。春秋時期趙盾曾在翳桑救下將要餓死的靈輒，後來靈輒做了晉靈公的將士，晉靈公欲殺趙盾，靈輒倒戈相救，後世稱為「翳桑之報」。
220　貫：串錢的繩子。
221　市鬻（ㄩˋ）：在市面上出售。唐代杜甫在〈送重表姪王砅評事使南海〉：「自陳剪髻鬟，市鬻充杯酒。」
222　法曹：古代官名，漢代時主管郵傳事務的官吏為法曹，後為司法機關或司法官員的稱謂，《新唐書·百官志》中記：「法曹，司法參軍事，掌鞫獄麗法，督盜賊，知贓賄沒入。」
223　繫（ㄐㄧˋ）：拘禁，捆綁。
224　牖（ㄧㄡˇ）：窗戶。
225　〈藝術傳〉：即《晉書·藝術傳》。

釋道該說 [226]《續名僧傳》[227]:「宋釋法瑤,姓楊氏,河東人。元嘉 [228] 中過江,遇沈台真 [229],請真君武康 [230] 小山寺 [231],年垂懸車 [232],飯所飲茶,永明中,敕吳興禮致上京,年七十九。」

宋《江氏家傳》[233]:「江統,字應元,遷愍懷 [234] 太子洗馬,常上疏。諫云:『今西園 [235] 賣醯 [236]、麵、籃子、菜、茶之屬,虧敗國體。』」

226 釋道該說:「該」應為衍字,「說」通「悅」。《續高僧傳》卷二十五有關於釋道悅的記載。後引《續名僧傳》的作者為唐代釋道宣。

227 《續名僧傳》:又名《唐高僧傳》,共三十卷,唐代釋道宣(西元五九六至六六七年)撰,作為南朝梁慧皎所撰《梁高僧傳》的補充,記錄了從梁初到唐貞觀十九年的高僧傳記。

228 元嘉:此處應為南北朝宋文帝劉義隆在位時的元嘉年間(西元四二四至四五三年),《梁高僧傳》卷七之「法瑤傳」也記「元嘉」。

229 沈台真:沈演之(西元三九七至四四九年),字台真,一作召真,吳興武康人。《宋書》有傳。

230 武康:即現在浙江省湖州市德清縣的武康鎮,毗鄰莫干山。《武康縣誌》中記載:「莫干山有野茶、山茶、地茶,有雨前茶、梅尖,有頭茶、二茶,出西北山者為貴。」可見武康生產茶葉。

231 小山寺:又名翠峰寺,始建於西晉太康三年(西元二八二年),廢於元代,在湖州德清縣附近。

232 懸車:古代借指七十歲。年垂懸車,指法瑤年近七十。

233 《江氏家傳》:三冊古書對《江氏家傳》均有收錄,但著者不一。《隋書‧經籍志》收錄的《江氏家傳》七卷為江祚等撰,江祚即江統的父親;《舊唐書‧經籍志》譜牒類載收錄《江氏家傳》七卷,為江統撰;《新唐書‧藝文志》雜傳記類為江饒撰。此處應為江統後人補充和續寫的《江氏家傳》。

234 愍懷:指愍懷太子司馬遹。司馬遹自幼聰慧,長大後性剛且奢侈殘暴,常於宮中擺攤切肉賣酒,並在西園自辦集市,以收其利,後被賈南風誣陷殺害。

235 西園:皇室的御苑。

236 醯(ㄒㄧ):醋。

　　《宋錄》：「新安王子鸞、豫章王子尚，詣[237]曇濟道人[238]於八公山，道人設茶茗，子尚味之曰：『此甘露也，何言茶茗？』」

　　王微[239]〈雜詩〉：「寂寂掩高閣，寥寥空廣廈。待君竟不歸，收領今就槿。」

　　鮑照妹令暉著〈香茗賦〉。

　　南齊世祖武皇帝遺詔：「我靈座上，慎勿以牲為祭，但設餅果、茶飲、乾飯、酒脯而已。」

　　梁劉孝綽〈謝晉安王[240]餉米等啟〉：「傳詔李孟孫宣教旨，垂賜米、酒、瓜、筍、菹[241]、脯、酢[242]、茗八種。氣

237　詣：晉謁，造訪。古時特指到尊長那裡去。

238　曇濟道人：和陸羽前文提及的「八公山沙門曇濟」為同一人，晉南朝宋佛學初行，佛教徒尚未有稱謂，通稱之為道人。《名僧傳》有曇濟傳。

239　王微（西元四一五至四五三年）：南朝宋畫家、詩人，字景玄，琅琊臨沂人（今山東臨沂縣北）。〈雜詩〉全文為：「桑妾獨何懷，傾筐未盈把。自言悲苦多，排卻不肖舍。妾悲回陳訴，填尤不銷治。寒雁歸所從，半塗失憑假。壯情抃驅馳，猛氣捍朝社。常懷雲漢漸，常欲復周雅。重名好銘勒，輕軀願圖寫。萬里度沙漠，懸師蹈朔野。傳聞兵失利，不見來歸者。奚處埋旍麾，何處喪車馬。拊心悼恭人，零淚覆面下。徒讚久別季，不見長孤寡。寂寂掩高門，寥寥空廣廈。待君竟不歸，收顏今就槿。」

240　晉安王：即梁簡文帝蕭綱（西元五〇三至五五一年），南北朝時期梁朝皇帝、文學家，梁朝「宮體」詩流派領軍人物。三歲時封晉安王，後來由於長兄蕭統早死，蕭綱被立為太子。劉孝綽原為梁武帝重臣，後被彈劾遭貶至荊州，同樣喜歡賦詩文的晉安王蕭綱贈送劉孝綽一批珍物，劉孝綽特寫此文感謝蕭綱恩情。

241　菹（ㄐㄩ）：有多種含義：其一為醃菜；其二為多水草的沼澤地帶；其三為肉醬。《禮記·內則》中記：「麋鹿為菹。」

242　酢（ㄘㄨˋ）：同「醋」。

苾[243]新城[244]，味芳雲松。江潭抽節，邁昌荇[245]之珍；疆埸擢翹，越葺[246]精之美。羞非純束野麕[247]，裛[248]似雪之驢；鮓異陶瓶河鯉，操如瓊[249]之粲。茗同食粲[250]，酢類望柑。免千里宿春[251]，省三月糧聚。小人懷惠，大懿[252]難忘。」

陶弘景《雜錄》：「苦茶輕身換骨，昔丹丘子、黃山君服之。」

《後魏錄》：「琅邪王肅仕南朝，好茗飲、蓴[253]羹。及還北地，又好羊肉、酪漿[254]，人或問之：『茗何如酪？』肅曰：『茗不堪與酪為奴[255]。』」

《桐君錄》：「西陽、武昌、廬江、晉陵好茗，皆東人

243　苾（ㄅ一ˋ）：芳香。《荀子‧禮論》：「椒蘭芬苾，所以養鼻也。」

244　新城：古代地名，在今在浙江杭州境內。梁簡文帝《古今樂錄》：「王僧虔《技錄》有〈新城安樂宮行〉，今不歌。」

245　昌荇（ㄒ一ㄥˋ）：兩種水生植物，其中「昌」通「菖」，指菖蒲；「荇」指荇菜，《詩經‧周南‧關雎》：「參差荇菜，左右流之。窈窕淑女，寤寐求之。」

246　葺（ㄑ一ˋ）：累積，重疊。《楚辭‧悲回風》中記：「魚葺鱗以自別兮。」

247　麕（ㄐㄩㄣ）：古同「麇」，指獐子。

248　裛（一ˋ）：纏繞；香氣薰染。

249　瓊：美玉。

250　粲：美好，美食，古稱上等的米。

251　宿春：原指隔夜舂米備糧，《莊子‧逍遙遊》中記：「適莽蒼者三餐而反，腹猶果然。適百里者宿春糧，適千里者三月聚糧。」此處「免千里宿春，省三月糧聚」用以形容晉安王賞賜食品數量之多。

252　懿：美好的德行。

253　蓴：又名馬粟、水葵、馬蹄草等，嫩莖和嫩葉可食用，為江南「三大名菜」之一。

254　酪漿：牛羊等動物的乳汁。漢代李陵在〈答蘇武書〉：「羶肉酪漿，以充飢渴。」

255　茗不堪與酪為奴：最初王肅在南朝當政，後父兄被齊武帝所殺，投奔北魏。此處「茗」與「酪漿」借指南朝與北魏，故事背景是高祖在宮殿舉行宴會，宴會上就問及了王肅，一向喜歡飲茶的王肅回答：「唯茗不中，與酪作奴。」

作清茗。茗有餑，飲之宜人。凡可飲之物，皆多取其葉。天門冬、拔揳取根，皆益人。又巴東別有真茗茶，煎飲令人不眠。俗中多煮檀葉並大皂李作茶，並冷。又南方有瓜蘆木，亦似茗，至苦澀，取為屑茶飲，亦可通夜不眠。煮鹽人但資此飲，而交、廣[256]最重，客來先設，乃加以香茈[257]輩。」

《坤元錄》[258]：「辰州漵浦縣[259]西北三百五十里無射山[260]，云蠻[261]俗當吉慶之時，親族集會，歌舞於山上，山多茶樹。」

《括地圖》[262]：「臨遂縣東一百四十里有茶溪。」

山謙之《吳興記》[263]：「烏程縣西二十里，有溫山，出御荈。」

《夷陵圖經》：「黃牛、荊門、女觀、望州等山[264]，茶茗出焉。」

《永嘉圖經》：「永嘉縣東三百里有白茶山。」

256　交、廣：三國時期，東吳所屬的交州分為交、廣二州。

257　香茈：香茅草，為常見的香草之一。因有檸檬香氣，故又被稱為檸檬草。

258　《坤元錄》：相傳唐魏王李泰撰，古地志書籍，已佚。

259　辰州漵浦縣：在今湖南懷化市北部地區，位於沅水中游。

260　無射（一　ヽ）山：古代湘西武陵山脈之一的茶山。無射，東周景王時的鐘名，此山或許形似此鐘。

261　蠻：秦漢至魏晉南北朝對南方少數民族的泛稱。

262　《括地圖》：漢代曾有古書名《括地圖》，與《山海經》同類，此處陸羽所引《括地圖》未詳。

263　《吳興記》：宋人山謙之撰，共三卷，記述吳興地區的風俗、人物、物產等內容。

264　黃牛、荊門、女觀、望州等山：黃牛山、荊門山、女觀山、望州山皆處於現在湖北宜昌附近。

《淮陰圖經》:「山陽縣[265]南二十里有茶坡。」

《茶陵圖經》云:「茶陵者,所謂陵谷生茶茗焉。」

《本草·木部》[266]:「茗,苦茶。味甘苦,微寒,無毒。主瘻瘡,利小便,去痰渴熱,令人少睡。秋採之苦,主下氣消宿食。」注云:「春採之。」

《本草·菜部》:「苦茶,一名茶,一名選,一名游冬,生益州川谷,山陵道傍,凌冬不死。三月三日採,乾。」注云:「疑此即是今茶,一名茶,令人不眠。」《本草》注:「按《詩》云,「誰謂茶苦」,又云「堇茶如飴」,皆苦菜也。陶謂之苦茗,木類,非菜流。茗,春採,謂之苦𣗪。」

《枕中方》:「療積年瘻,苦茶、蜈蚣並炙,令香熟,等分,搗篩,煮甘草湯洗,以末傅之。」

《孺子方》:「療小兒無故驚蹶,以苦茶、蔥須煮服之。」

265　山陽縣:古代地名,在現今淮安縣一帶。

266　《本草·木部》:《本草》,全稱《唐新修本草》,又名《英公本草》。陸羽提及的最後一人為「皇朝徐英公勣」,該書便為徐勣參與編纂。徐勣作為唐朝開國功臣,善於帶兵打仗,也兼通醫學,曾撰《脈經》一書。

◆ 八　之出

　　山南[267]，以峽州[268]上。｛峽州生遠安[269]、宜都[270]、夷陵三縣山谷。｝襄州[271]、荊州[272]次，｛襄州生南漳縣[273]山谷，荊州生江陵縣山谷。｝衡州[274]下，｛生衡山[275]、茶陵[276]二縣山谷。｝金州[277]、梁州[278]又下。｛金州生西城[279]，安康[280]二縣山谷，梁州生褒城[281]、金牛[282]二縣山谷。｝

267　山南：唐貞觀十道之一。以終南山太華山為界，以南為山南道，以北為山北道。山南道包括現在四川省東部、陝西省東南部、河南省南部，重慶、湖北省大部分地區。

268　峽州：在現在的湖北宜昌、宜都、長陽、遠安一帶。

269　遠安：唐朝的遠安縣為夷陵郡下屬縣，在現在宜昌市下屬遠安縣城偏北的位置。

270　宜都、夷陵：宜都在今湖北宜都市，夷陵在湖北宜昌市東南。

271　襄州：在今湖北襄樊市。

272　荊州：在今湖北江陵縣。

273　南漳縣：在今湖北省襄陽市下屬的南漳縣。

274　衡州：在今湖南衡陽市。

275　衡山：在今湖南衡陽市下屬衡山縣。

276　茶陵：在今湖南省株洲市下屬茶陵縣。

277　金州：在今陝西省安康市一帶。

278　梁州：在今陝西省漢中市南鄭縣一帶。

279　西城：唐朝金州下屬的縣城，在陝西省安康市一帶。

280　安康：唐朝金州下屬的縣城，在陝西省安康市漢陰縣一帶。

281　褒城：唐朝梁州下屬的縣城，在今陝西省漢中市以北有褒城鎮轄區內。

282　金牛：唐朝梁州下屬的縣城，在今陝西省漢中市勉縣以西一帶。

　　淮南[283]，以光州[284]上，{生光山縣黃頭港者，與峽州同。}義陽郡[285]、舒州[286]次，{生義陽縣鐘山[287]者，與襄州同，舒州生太湖縣潛山[288]者，與荊州同。}壽州[289]下，{盛唐縣[290]生霍山[291]者，與衡山同也。}蘄州[292]、黃州[293]又下。{蘄州，生黃梅[294]縣山谷，黃州生麻城縣[295]山谷，並與荊州、梁州同也。}

283　淮南：唐貞觀十道、開元十五道之一。淮南道包括淮河以南，長江以北，湖北應山、漢陽以東的江淮地區，範圍在現在的江蘇省北部、安徽省中部、湖北省東部和河南省南部一帶。

284　光州：在今河南省信陽市潢川、光山縣一帶。

285　義陽郡：在今河南省信陽市一帶。

286　舒州：在今安徽太湖、宿松、望江、桐城、樅陽、安慶、岳西、懷寧一帶。

287　鐘山：義陽郡下屬縣，在現在在河南信陽市向東八十里。

288　太湖縣潛山：唐代舒州下屬有太湖縣，潛山位於安徽潛山縣向西北三十里，屬於大別山山脈東延部分。

289　壽州：在今安徽省淮南市壽縣。

290　盛唐縣：在今安徽六安市轄區內。

291　霍山：在今安徽省霍山縣西北部。

292　蘄（ㄑㄧˊ）州：在今湖北黃岡市蘄春縣一帶。

293　黃州：在今湖北黃岡、麻城、黃陂、紅安、大悟、新洲一帶。

294　黃梅縣：在今湖北黃岡市黃梅縣一帶。

295　麻城縣：在今湖北省黃岡市下屬麻城市一帶。浙西：應為浙江西道。安史之亂後拆江南東道為浙江西道、浙江東道和福建道。浙江西道包括長江以南、新安江以北的原江南東道地區，範圍在現在的江蘇省、浙北、上海和安徽東南部地區。

　　浙西²⁹⁶，以湖州²⁹⁷上，｛湖州，生長城縣²⁹⁸顧渚山²⁹⁹谷，與峽州、光州同；生山桑、儒師³⁰⁰二塢，白茅山、懸腳嶺³⁰¹，與襄州、荊州、義陽郡同；生鳳亭山³⁰²，伏翼閣，飛雲、曲水二寺，啄木嶺³⁰³，與壽州、衡州同；生安吉³⁰⁴、武康³⁰⁵二縣山谷，與金州、梁州同。｝常州³⁰⁶次。｛常州義興縣³⁰⁷生君山³⁰⁸、懸腳嶺北峰下，與荊州、義陽郡同；生圈嶺善權寺³⁰⁹、石亭山，與舒州同。｝宣州³¹⁰、杭州³¹¹、睦州³¹²、歙州³¹³下，｛宣州生宣城縣雅山，與蘄州同；太平縣生上睦、臨睦，與黃州同；杭州臨安、於潛³¹⁴二縣生天目山，與舒州

296　浙西：應為浙江西道。安史之亂後拆江南東道為浙江西道、浙江東道和福建道。浙江西道包括長江以南、新安江以北的原江南東道地區，範圍在現在的江蘇省、浙北、上海和安徽東南部地區。
297　湖州：在現在浙江湖州市一帶。
298　長城縣：在今浙江湖州市長興縣。
299　顧渚山：長興縣向西北四十里一帶，位於太湖西岸。
300　山桑、儒師：長興縣的兩個小地名。
301　白茅山、懸腳嶺：位於浙江長興縣西北部，因嶺腳下垂故名。
302　鳳亭山：長興縣以西五十里處，伏翼閣，飛雲寺，曲水寺，都是山裡的寺院。
303　啄木嶺：長興縣以北六十里處，山中多啄木鳥，與懸腳嶺相接。
304　安吉：湖州所屬縣城，安吉縣，以盛產白茶出名。
305　武康：在今浙江省湖州市所屬德清縣，德清縣以西有武康鎮。
306　常州：在今江蘇常州市一帶。
307　義興縣：唐朝時為常州所屬縣，在今江蘇無錫市宜興縣。
308　君山：宜興縣東南三十五里處。
309　圈嶺善權寺：圈嶺又名離墨山，宜興縣西南五十里處，有善權禪寺，宋朝又名廣教禪院。
310　宣州：江南西道所屬州，郡名為宣城郡，在現在安徽宣城市一帶。
311　杭州：江南東道所屬州，郡名為餘杭郡，在今浙江杭州一帶。
312　睦州：江南東道所屬州，在今浙江淳安、建德、桐廬等市、縣。
313　歙州：江南西道所屬州，在今安徽省黃山市歙縣一帶。
314　臨安、於潛：臨安在今浙江省臨安市，於潛在今臨安市所屬於潛鎮。

同；錢塘生天竺、靈隱二寺，睦州生桐廬縣[315]山谷，歙州生婺源山谷，與衡州同。}潤州、蘇州又下。{潤州江寧縣生傲山，蘇州長洲縣生洞庭山，與金州、蘄州、梁州同。}

劍南[316]，以彭州[317]上，{生九隴縣馬鞍山至德寺[318]、棚口，與襄州同。}綿州[319]、蜀州[320]次，{綿州龍安縣[321]生松嶺關[322]，與荊州同；其西昌、昌明、神泉縣西山者並佳，有過松嶺者，不堪採。蜀州青城縣生丈人山[323]，與綿州同。青城縣有散茶、木茶。}邛州[324]次，雅州[325]、瀘州[326]下。{雅州百丈山、名山，瀘州瀘川者，與金州同也。}眉州[327]、漢州[328]

315　桐廬縣：唐朝睦州所屬縣，在今杭州市桐廬縣。

316　劍南：唐貞觀十道、開元十五道之一，位置包括現在四川省大部，雲南省瀾滄江、哀牢山以東及貴州省北端、甘肅省文縣一帶。

317　彭州：劍南道所屬州，位於今四川省成都市彭州市。

318　至德寺：彭州市以西三十里處有至德山，此寺應為山中寺廟。

319　綿州：劍南道所屬州，位於今四川省綿陽市。

320　蜀州：劍南道所屬州，位於今成都市所屬崇州市。

321　綿州龍安縣：位於今四川綿陽市安縣。

322　松嶺關：綿陽市安縣西北七八十里處有松嶺關舊址。

323　丈人山：青城縣以北處，傳說軒轅黃帝曾遍歷五嶽，後封青城山為「五嶽丈人」，遂有丈人山之名，杜甫有名詩〈丈人山〉：「自為青城客，不唾青城地。為愛丈人山，丹梯近幽意。」

324　邛州：劍南道所屬州，位於今邛峽、大邑、蒲江等市、縣一帶。

325　雅州：劍南道所屬州，位於今四川省雅安市西部，包括雅安、蘆山、名山、榮經、天全、寶興等市、縣。「雅州百丈山、名山」均為雅安山名，其中名山又稱金雞山，現在設名山縣。

326　瀘州：劍南道所屬州，位於今四川省瀘州市。

327　眉州：劍南道所屬州，位於今四川省眉州市一帶，包括眉山、彭山、丹稜、青神、洪雅等市、縣。

328　漢州：劍南道所屬州，別名雒城，位於今四川省德陽市、廣漢市一帶。

又下。{眉州丹稜縣生鐵山[329]者,漢州綿竹縣[330]生竹山者,與潤州同。}

浙東[331],以越州[332]上。{餘姚縣生瀑布泉嶺曰仙茗,大者殊異,小者與襄州同。}明州[333]、婺州[334]次,{明州鄮縣生榆莢村,婺州東陽縣東白山[335],與荊州同。}台州下。{台州始豐縣生赤城者,與歙州同。}

黔中[336],生思州、播州、費州、夷州[337]。

江南[338],生鄂州、袁州、吉州[339]。

嶺南,生福州、建州、韶州、象州[340]。{福州生閩縣方山[341]之陰也。}

329　鐵山:丹稜縣有鐵桶山,不知是否為此山。

330　綿竹縣:位於現在德陽市代管的縣級市綿竹市。

331　浙東:應該為唐後期的浙江東道,新安江以南、福建道以北的原江南東道所屬之地,範圍包括現在的浙江省除浙北之外的所有地方,即越州、台州、衢州、睦州、婺州、明州、處州、溫州等八州。

332　越州:範圍相當於今浙江浦陽江(浦江縣除外)、曹娥江、甬江流域,包括紹興、餘姚、上虞、嵊州、諸暨、蕭山等地。

333　明州:位於今浙江省寧波市,包括金華江流域、蘭溪、浦江等地。

334　婺州:位於今浙江省金華市。

335　東白山:浙江省中部處,最高峰太白峰系會稽山脈主峰,為浙江名山。

336　黔中:開元二十一年(西元七三三年)分江南道為江南東道、江南西道和黔中道。黔中為開元十五道之一,範圍包括現在貴州大部分、重慶,及湖北、湖南一小部分。

337　思州、播州、費州、夷州:範圍分別為現在的沿河土家族自治縣城東、遵義市、貴州省思南縣、貴州省鳳岡縣一帶。

338　江南:唐貞觀十道之一,因在長江之南而得名。

339　鄂州、袁州、吉州:範圍分別為武漢市長江以南,江西宜春市,江西吉安市一帶。

340　福州、建州、韶州、象州:範圍分別在現在的福州市、福建南平市建甌市、廣東韶關市、廣西壯族自治區來賓市象州縣一帶。

341　方山:在福州以南七十餘里處。

其思、播、費、夷、鄂、袁、吉、福、建、泉、韶、象十一州未詳，往往得之，其味極佳。

◆ 九　之略

其造具，若方春禁火之時，於野寺山圍，叢手而掇，乃蒸，乃春，乃復以火乾之，則又棨、樸、焙、貫、棚、穿、育等七事皆廢。

其煮器，若松間石上可坐，則具列廢。用槁薪、鼎㸑之屬，則風爐、灰承、炭檛、火筴、交床等廢。若瞰泉臨澗，則水方、滌方、漉水囊廢。若五人已下，茶可末而精者，則羅合廢。若援藟[342]躋岩，引絚[343]入洞，於山口炙而末之，或紙包合貯，則碾、拂末等廢。既瓢、碗、竹筴、札、熟盂、鹾簋悉以一筥盛之，則都籃廢。

但城邑之中，王公之門，二十四器闕[344]一，則茶廢矣。

342　藟（ㄌㄟˇ）：藤。
343　絚（ㄍㄥ）：大繩索。
344　闕：同「缺」，缺少。

◈ 十　之圖

　　以絹素[345]，或四幅，或六幅，分布寫之，陳諸座隅，則茶之源、之具、之造、之器、之煮、之飲、之事、之出、之略，目擊而存，於是《茶經》之始終備焉。

345　絹素：白絹之類可以作畫寫字的絲織品。

電子書購買

國家圖書館出版品預行編目資料

茶經：源流解說 × 栽培採製 × 器具品鑑 × 史料八卦，全世界第一部茶學專著 /（唐）陸羽著，喜澤 評注 . -- 第一版 . -- 臺北市：崧燁文化事業有限公司 , 2023.08

面；　公分

POD 版

ISBN 978-626-357-528-8(平裝)

1.CST: 茶經 2.CST: 注釋 3.CST: 茶藝 4.CST: 茶葉

974.8　　112011111

茶經：源流解說 × 栽培採製 × 器具品鑑 × 史料八卦，全世界第一部茶學專著

臉書

作　　　者：(唐) 陸羽

評　　　注：喜澤

發 行 人：黃振庭

出 版 者：崧燁文化事業有限公司

發 行 者：崧燁文化事業有限公司

E - m a i l：sonbookservice@gmail.com

粉 絲 頁：https://www.facebook.com/sonbookss/

網　　　址：https://sonbook.net/

地　　　址：台北市中正區重慶南路一段六十一號八樓 815 室

Rm. 815, 8F., No.61, Sec. 1, Chongqing S. Rd., Zhongzheng Dist., Taipei City 100, Taiwan

電　　　話：(02) 2370-3310　　傳　　　真：(02) 2388-1990

印　　　刷：京峯數位服務有限公司

律師顧問：廣華律師事務所 張珮琦律師

定　　　價：250 元

發行日期：2023 年 08 月第一版

◎本書以 POD 印製